新书谱 峄山碑

王佳宁 编著

浙江人民美术出版社

图书在版编目（ＣＩＰ）数据

峄山碑 / 王佳宁编著. -- 杭州：浙江人民美术出版社，2017.1（2023.8重印）
（新书谱）
ISBN 978-7-5340-5531-7

Ⅰ. ①峄… Ⅱ. ①王… Ⅲ. ①篆书－碑帖－中国－秦代 Ⅳ. ①J292.22

中国版本图书馆CIP数据核字(2016)第312815号

新书谱丛书编委会名单

主　编　张东华
副主编　周寒筠　周　赞
编　委　王佳宁　陆嘉磊　施锡斌　王佑贵　谭文选
　　　　冉　明　郭建党　贺文彬　刘玉栋　姜　文
　　　　杨　春　周静合　郑佩涵　钟　鼎　尚磊明
　　　　曾庆勋　陈　兆　卢司茂

编　著　王佳宁
责任编辑　陈辉萍
封面设计　程　勤　王冠镕
责任校对　张金辉
责任印制　陈柏荣

新书谱　峄山碑

出版发行　浙江人民美术出版社
　　　　　（杭州市体育场路347号）
经　　销　全国各地新华书店
制　　版　杭州林智广告有限公司
印　　刷　浙江海虹彩色印务有限公司
版　　次　2017年1月第1版
印　　次　2023年8月第17次印刷
开　　本　889mm×1194mm　1/12
印　　张　5.666
印　　数　76,001-81,000
书　　号　ISBN 978-7-5340-5531-7
定　　价　36.00元

如有印装质量问题，影响阅读，请与出版社营销部联系调换。
联系电话：0571-85174821

目 录

一、碑帖及其特点

《峄山刻石》，小篆，为秦王政廿六年（公元前221年）兼并六国称始皇帝后，于廿八年（公元前219年）起巡视各地途中，登邹峄山（亦称峄山

与泰山南北对峙，在今天山东省济宁市邹城境内）时所立的一块秦刻石。内容是歌颂秦始皇统一天下的功绩，传为秦相李斯撰文并书，后面还有秦二

世追刻的诏书部分，原石唐时已被野火焚毁，亦无拓本存世。传世有北宋郑文宝据南唐徐铉摹本重刻于长安的「长安本」，此石刻于宋淳化四年（993

年），现存于陕西西安碑林，也是现今流传最广泛的一个本子，因为刻成碑形，所以后世称《峄山碑》，该碑正反面刻始皇文与二世诏书，由于郑文宝不

了解原刻石的形制，所以始皇与二世刻石不分段落。碑共刻15行，每行15字，共222字。此外还有宋张文仲摹刻于邹县的「邹县本」以及元代申屠駉据

郑文宝本重刻于绍兴府学的「绍兴本」等。

《峄山刻石》整体呈现出整饬有序、端庄工稳、清雅俊朗之气象。张怀瓘在《书断》中将李斯的小篆定为「神品」，赞曰：「画如铁石，字若飞动，

作楷隶之祖，为不易之法。」由此可知该刻石在唐代已经有了很高的声誉。《峄山刻石》无论在用笔还是结构上都有着严格的要求。用笔上它强调藏锋、

中锋，线条圆润挺健，一丝不苟。结字上因字成形，字形基本修长。其中，始皇刻石部分的字中宫略松，碑阴中二世刻石的字中宫略紧，字形显长，

在临摹时需要细心分辨。

二、教学目标

临习《峄山刻石》必须做到心情舒畅，平心静气。因此有人称该刻石是磨炼书者心志的最佳范本。蔡邕在《笔论》中讲到：「夫书，先默坐静思，

随意所适，言不出口，气不盈息，沉密神彩，如对至尊，则无不善矣。」即古人在作书时亦强调心中要杜绝杂念，去除躁气，唯有此才能做到心手双

畅，《峄山刻石》的临写更是如此。此外本书的教学重点还在于该刻石用笔与结构的掌握上。

用笔上《峄山刻石》要求中锋用笔、横平竖直、线条圆融细挺、遒劲刚健。书写时需保持力度、速度上的均衡，相对其他书体，中锋的掌握在这

里无疑是最严苛的。它要求书写时通过腕力娴熟地把握中锋，达到线质的圆转流畅，此外腕力的运用是否得当，也直接关系到线条的质量。只有手腕

打通，才能得其笔趣。

在中锋用笔的基础上，还要学会准确书写刻石中的基本笔画。与其他书体相比，篆书的笔画相对稳定单一，但却有着极强的规范性。这对书写者

的基本功及书写经验都提出了很高的要求。

结构上《峄山刻石》工稳对称，字形修长，长宽比例大致为五比四，无论独体字、还是合体字中的诸多类型，书写时都应保持这一大的比例关系，

否则写出来的作品在面貌上就会背离刻石的整体气息。本书以诸多实字为例，围绕着结构展开临写要诀的解说，此是重点亦是难点。

三、教学要求

读者通过对本书的学习，不仅可以准确地掌握《峄山刻石》的用笔、结构及章法特征，更重要的是通过严格的法度训练，练就扎实的书写功夫，书写时可以自由灵活地运用指力、腕力乃至臂力，从而为篆书创作以及其他书体的学习奠定基础。

基本笔画

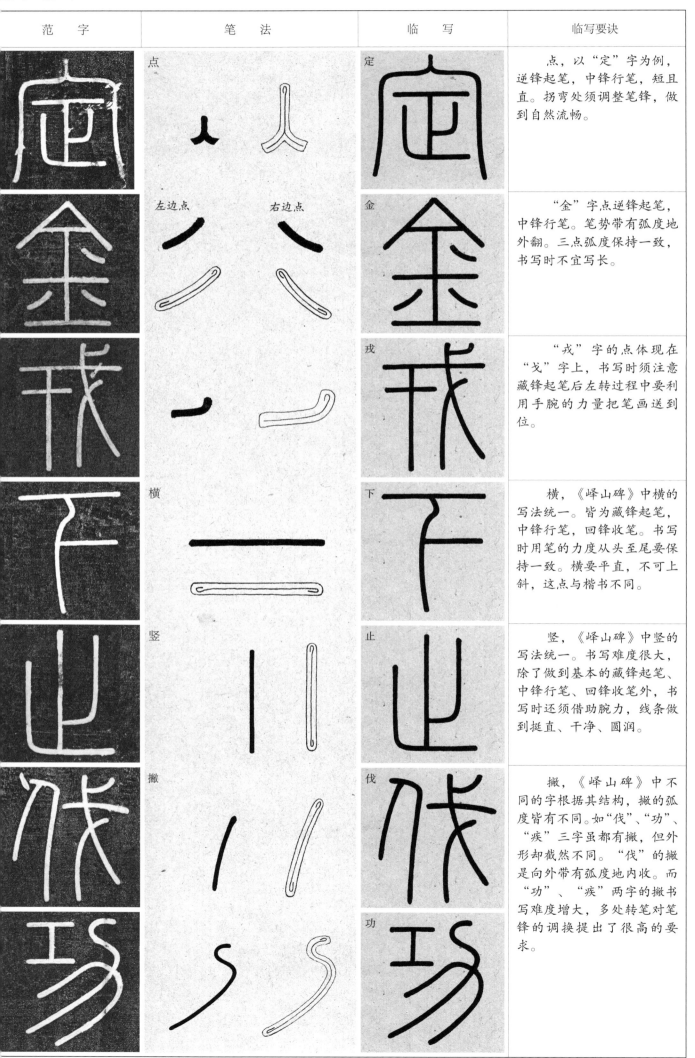

范　字	笔　法	临　写	临写要诀
	点	定	点，以"定"字为例，逆锋起笔，中锋行笔，短且直。拐弯处须调整笔锋，做到自然流畅。
	左边点　　　右边点	金	"金"字点逆锋起笔，中锋行笔。笔势带有弧度地外翻。三点弧度保持一致，书写时不宜写长。
		戎	"戎"字的点体现在"戈"字上，书写时须注意藏锋起笔后左转过程中要利用手腕的力量把笔画送到位。
	横	下	横，《峄山碑》中横的写法统一。皆为藏锋起笔，中锋行笔，回锋收笔。书写时用笔的力度从头至尾要保持一致。横要平直，不可上斜，这点与楷书不同。
	竖	止	竖，《峄山碑》中竖的写法统一。书写难度很大，除了做到基本的藏锋起笔、中锋行笔、回锋收笔外，书写时还须借助腕力，线条做到挺直、干净、圆润。
	撇	伐　　功	撇，《峄山碑》中不同的字根据其结构，撇的弧度皆有不同。如"伐"、"功"、"疾"三字虽都有撇，但外形却截然不同。"伐"的撇是向外带有弧度地内收。而"功"、"疾"两字的撇书写难度增大，多处转笔对笔锋的调换提出了很高的要求。

基本笔画

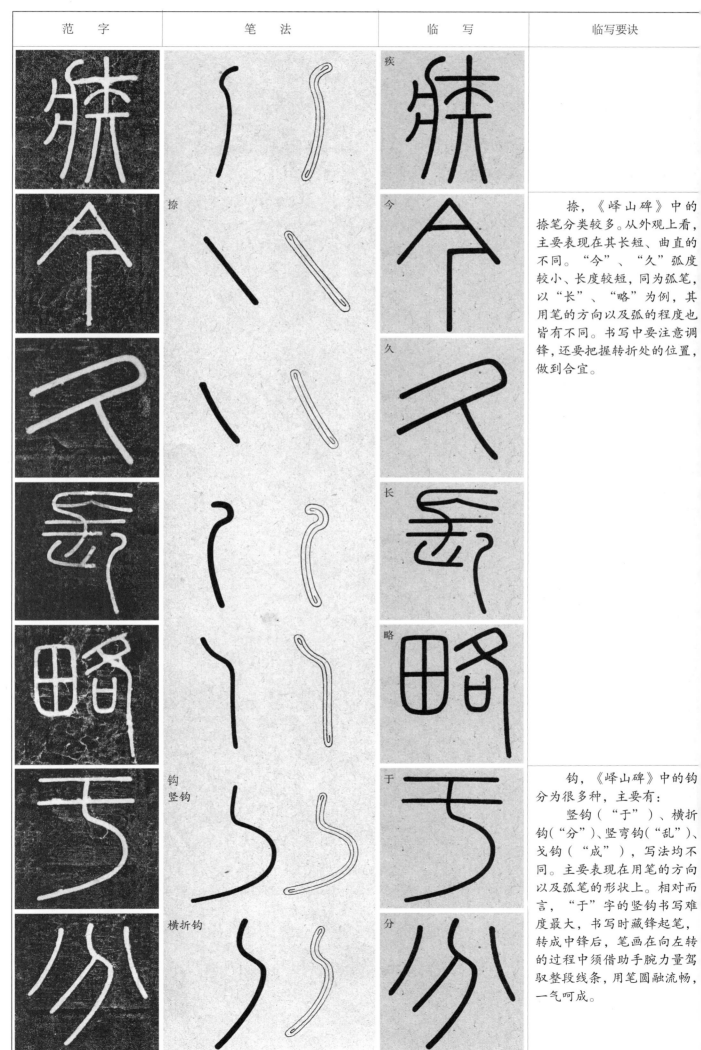

范　字	笔　法	临　写	临写要诀

捺，《峄山碑》中的捺笔分类较多。从外观上看，主要表现在其长短、曲直的不同。"今"、"久"弧度较小、长度较短，同为弧笔，以"长"、"略"为例，其用笔的方向以及弧的程度也皆有不同。书写中要注意调锋，还要把握转折处的位置，做到合宜。

钩，《峄山碑》中的钩分为很多种，主要有：

竖钩（"于"）、横折钩（"分"）、竖弯钩（"乱"）、戈钩（"成"），写法均不同。主要表现在用笔的方向以及弧笔的形状上。相对而言，"于"字的竖钩书写难度最大，书写时藏锋起笔，转成中锋后，笔画在向左转的过程中须借助手腕力量驾驭整段线条，用笔圆融流畅，一气呵成。

基本笔画

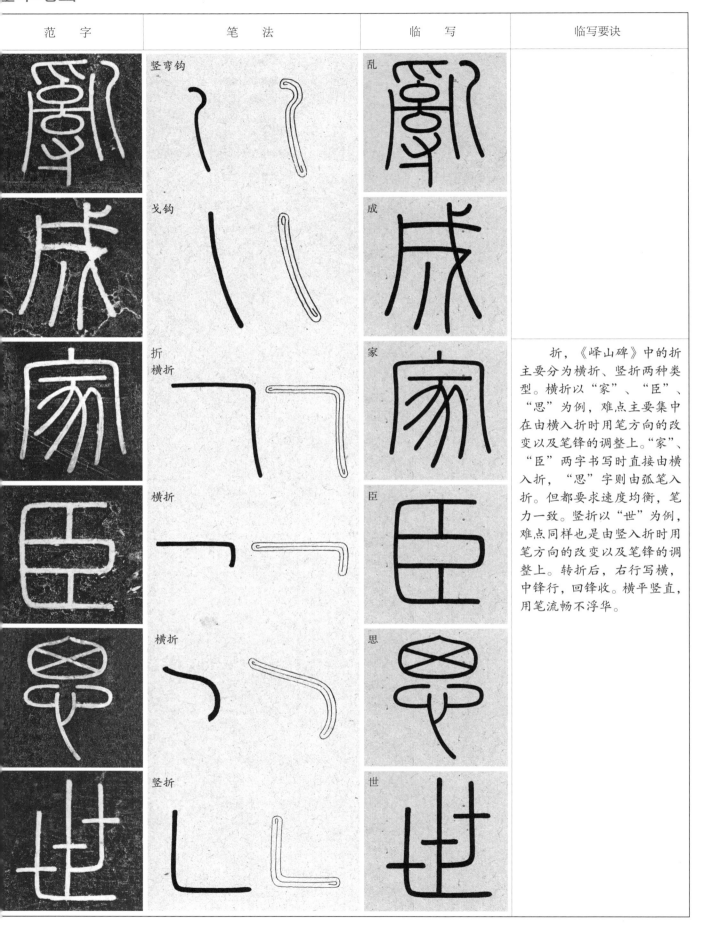

范　字	笔　法	临　写	临写要诀
	竖弯钩	乱	
	戈钩	成	
	折 横折	家	折，《峄山碑》中的折主要分为横折、竖折两种类型。横折以"家"、"臣"、"思"为例，难点主要集中在由横入折时用笔方向的改变以及笔锋的调整上。"家"、"臣"两字书写时直接由横入折，"思"字则由弧笔入折。但都要求速度均衡，笔力一致。竖折以"世"为例，难点同样也是由竖入折时用笔方向的改变以及笔锋的调整上。转折后，右行写横，中锋行，回锋收。横平竖直，用笔流畅不浮华。
	横折	臣	
	横折	思	
	竖折	世	

基本结构

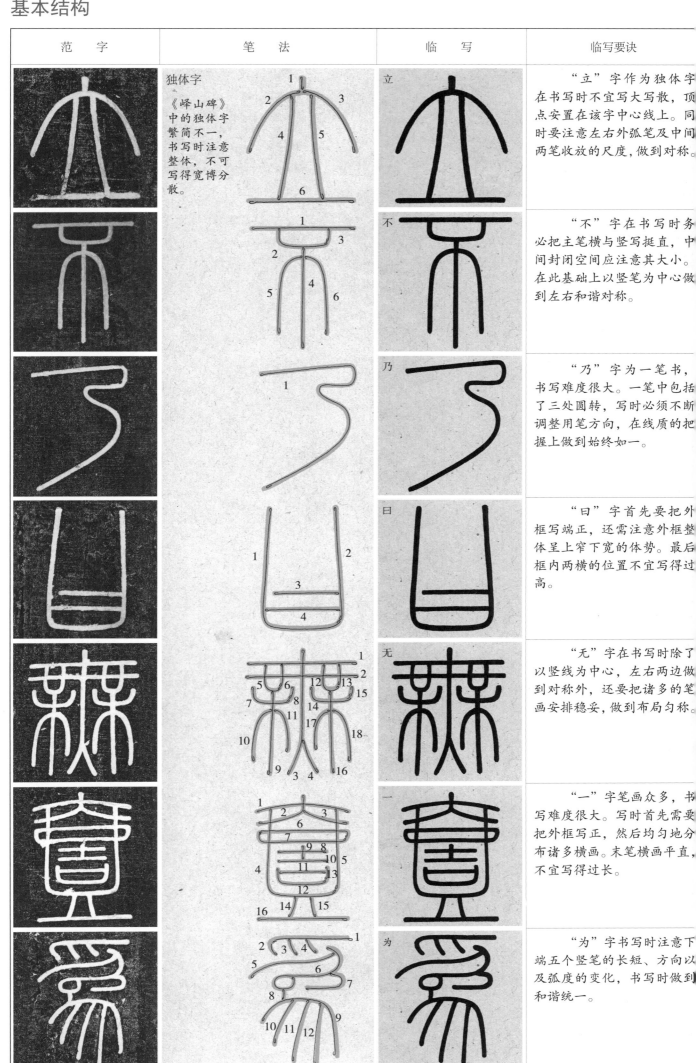

范　字	笔　法	临　写	临写要诀
	独体字 《峄山碑》中的独体字繁简不一，书写时注意整体，不可写得宽博分散。	立	"立"字作为独体字在书写时不宜写大写散，顶点安置在该字中心线上。同时要注意左右外弧笔及中间两笔收放的尺度，做到对称。
		不	"不"字在书写时务必把主笔横与竖写挺直，中间封闭空间应注意其大小。在此基础上以竖笔为中心做到左右和谐对称。
		乃	"乃"字为一笔书，书写难度很大。一笔中包括了三处圆转，写时必须不断调整用笔方向，在线质的把握上做到始终如一。
		曰	"曰"字首先要把外框写端正，还需注意外框整体呈上窄下宽的体势。最后框内两横的位置不宜写得过高。
		无	"无"字在书写时除了以竖线为中心，左右两边做到对称外，还要把诸多的笔画安排稳妥，做到布局匀称。
		一	"一"字笔画众多，书写难度很大。写时首先需要把外框写正，然后均匀地分布诸多横画。末笔横画平直，不宜写得过长。
		为	"为"字书写时注意下端五个竖笔的长短、方向以及弧度的变化，书写时做到和谐统一。

基本结构

范　字	笔　法	临　写	临写要诀
	合体字 上下结构 上下结构的字在结字规律上通常要做到上紧下松，给下半部留以足够的书写空间，篆书也不例外。	思	"思"字书写时"田"字内两条斜线的交汇点与下面"心字底"的中线务必要在一条直线上，从而该字才能站平稳。
		皇	"皇"字书写时要把上部"白"字写紧写窄，使之与下部分"王"字的疏朗结构形成鲜明的视觉对比。
		袭	"袭"字书写时须注意其上紧下松的结构特征。"龙"字要写紧凑，使之给下部分书写留出足够的空间。
		专	"专"字书写时除了结构上要做到上紧下松外，还要注意"田"部的书写用笔也要流畅，做到方圆结合。
		乐	"乐"字书写时除了注意结构的疏密对比外，四个圆弧用笔方向的不断调整都是书写的难点和重点。
		群	"群"字中的诸多横笔书写时要做到平行、均匀排列，紧凑有致。此外"君"字"口"部不宜写大。
	上中下结构 上中下结构的字书写时需把三部分写紧凑，切忌写得偏长，从而偏离了《峄山碑》整体的长宽比例特征。	万	"万"字书写时除了结构上的对称，弧线的反复交叉以及上中下三部分中心线的对齐都是该字书写的难点与重点。

基本结构

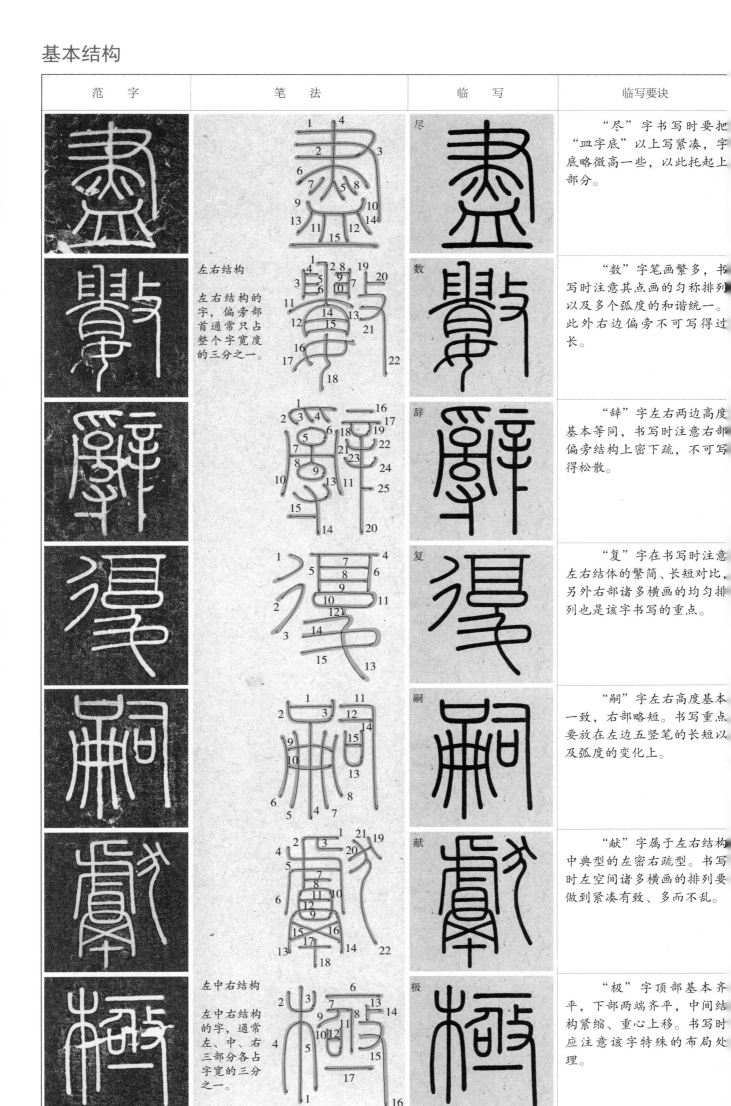

范　字	笔　法	临　写	临写要诀
		尽	"尽"字书写时要把"皿字底"以上写紧凑，字底略微高一些，以此托起上部分。
	左右结构 左右结构的字，偏旁部首通常只占整个字宽度的三分之一。	数	"数"字笔画繁多，书写时注意其点画的匀称排列以及多个弧度的和谐统一。此外右边偏旁不可写得过长。
		辞	"辞"字左右两边高度基本等同，书写时注意右部偏旁结构上密下疏，不可写得松散。
		复	"复"字在书写时注意左右结体的繁简、长短对比，另外右部诸多横画的均匀排列也是该字书写的重点。
		嗣	"嗣"字左右高度基本一致，右部略短。书写重点要放在左边五竖笔的长短以及弧度的变化上。
		献	"献"字属于左右结构中典型的左密右疏型。书写时左空间诸多横画的排列要做到紧凑有致、多而不乱。
	左中右结构 左中右结构的字，通常左、中、右三部分各占字宽的三分之一。	极	"极"字顶部基本齐平，下部两端齐平，中间结构紧缩、重心上移。书写时应注意该字特殊的布局处理。

基本结构

范　字	笔　法	临　写	临写要诀
		御	"御"字书写时一定要把中间部分的两个竖笔写在整个字的中心线上，不偏不倚。
		攸	"攸"字由于中间部分（两竖）所占空间极窄，因此可以把该字视为左右结构来处理，书写时各部分做到紧凑有致。
	半包围 半包围结构的字写时首先需把外框写得饱满周正。其次框内结构通常不能超出框外，整体要显得和谐统一。	开	"开"字写时先把"门字框"写平稳，其次框内"开"字要略低于外框，整个字结构才能饱满。
		追	"追"字字形基本为正方，这不同于此碑一贯的比例特征，写时须注意这一点。
		起	"起"字的字形亦接近正方。"己"字书写时注意上紧下松的结体特征，空间布置须疏朗有致。
		乃	"乃"（廼）字的书写重点是把内部封闭空间写团聚写紧凑，不可写宽大。
	全包围 全包围的字，由于其特殊的结体特征，书写时外框不宜写得宽大。	国	"国"字难度主要集中在外框平正的把握以及线条自然流畅的书写上。在此基础稳妥布置框内结构，须疏密得当。

基本结构

范　字	笔　法	临　写	临写要诀
	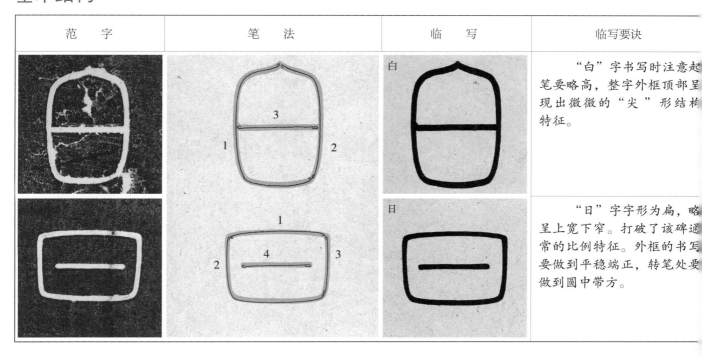	白	"白"字书写时注意起笔要略高，整字外框顶部呈现出微微的"尖"形结构特征。
		日	"日"字字形为扁，略呈上宽下窄。打破了该碑通常的比例特征。外框的书写要做到平稳端正，转笔处要做到圆中带方。

偏旁部首

范　字	笔　法	临　写	临写要诀
	字头 宝盖头 "宝盖头"写法统一，但有两种不同的表现形式。以"亲"、"定"二字为例，进行分析。	亲	"亲"字"宝盖头"先写点，再写横，然后在横的两端接笔而下书写，书写时左右弧笔要对称。
		定	"定"字"宝盖头"由短竖起笔然后分向左右依次书写（先左后右），笔顺与"亲"字不同。
	人字头	今	"人字头"在《峄山碑》中写法统一。都由左右两条斜直线相交支撑。写时两线须写挺直，并注意其开合程度，此外两线顶端交点沿线一定是该字的中心线，整个字方可站稳。
		皇	"白字头"在书写时以第一笔"短竖"为中心，平分左右。字头的长短宽窄比例根据具体结字而定，通常不宜写宽大。

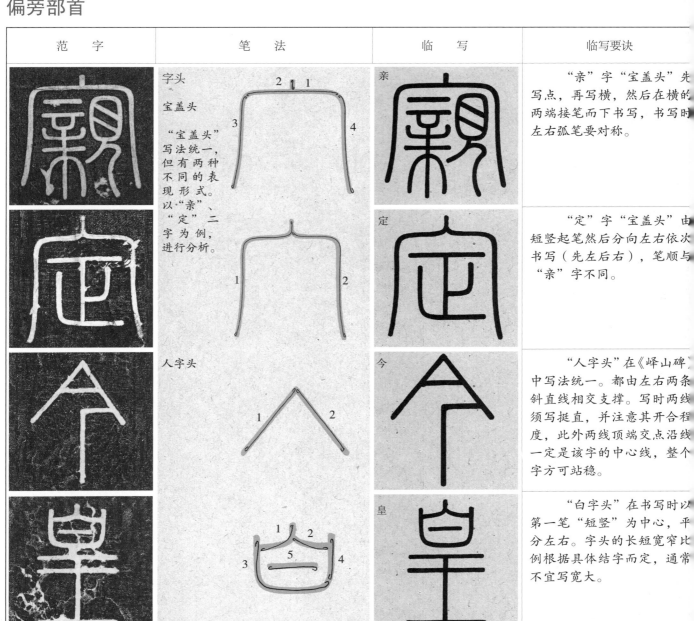

偏旁部首

范　字	笔　法	临　写	临写要诀
	草字头	莫	"草字头"的左右两边完全对称。书写时注意字头不宜写窄，往往和整个字的宽度保持一致。
	竹字头	著	"竹字头"书写除了要做到左右两边的对称外，字头的中间交点也要贯穿在整个字的中垂线上。
	日字头	暴	"日字头"在书写时要控制好字头的长宽比例，写正写稳。以"日"字中心为中线，平分字的左右两边。
	登字头	登	"登字头"左右两边对称，书写时注意字头内部空间的均衡，字头不宜写窄写紧，要与整字宽度一致。
	春字头 "春字头"有两种写法，以"奉"、"泰"二字为例，进行分析。	奉	"奉"字的字头书写首先做到横平竖直，其次以竖笔为中线做到左右对称。最后第三横笔略长，书写时须覆盖字头下部分。
		泰	"泰"字字头形态不同于"奉"字。书写时注意字头最顶端交点构成整个字的中心线，字头顶部弧笔也应覆盖整个字下部。
	病字头	疾	"病字头"书写时注意第一笔呈"内撅"笔势，其次外侧两个"零件"附着在撇笔上，整个偏旁重心靠上。

偏旁部首

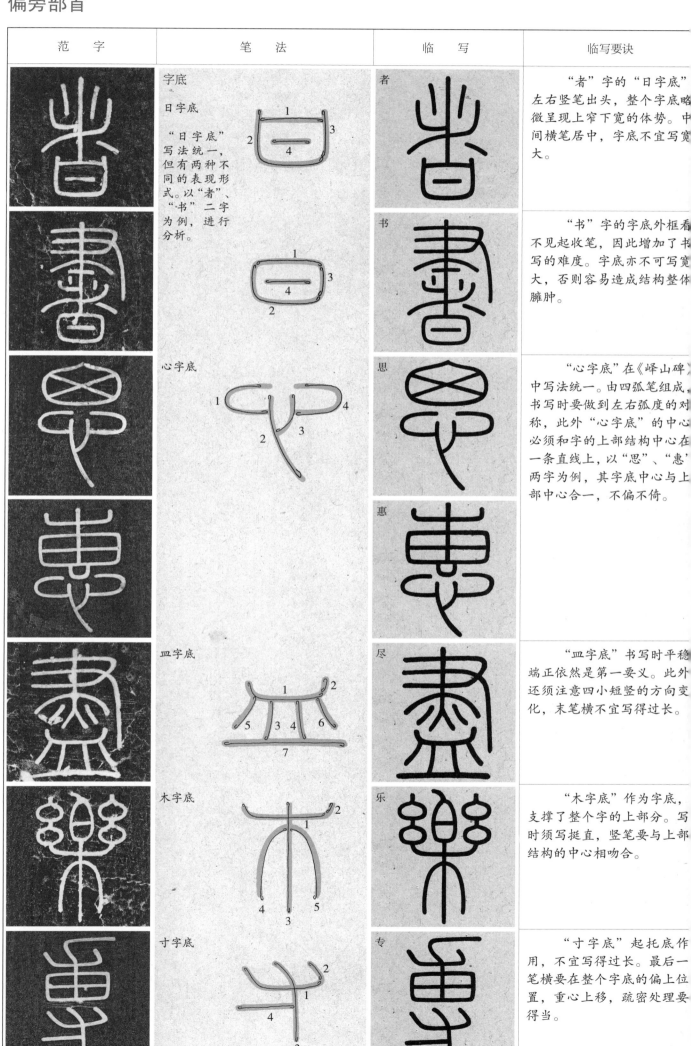

范　字	笔　法	临　写	临写要诀
	字底 日字底 "日字底"写法统一，但有两种不同的表现形式。以"者"、"书"二字为例，进行分析。	者	"者"字的"日字底"左右竖笔出头，整个字底略微呈现上窄下宽的体势。中间横笔居中，字底不宜写宽大。
		书	"书"字的字底外框看不见起收笔，因此增加了书写的难度。字底亦不可写宽大，否则容易造成结构整体臃肿。
	心字底	思 惠	"心字底"在《峄山碑》中写法统一。由四弧笔组成，书写时要做到左右弧度的对称，此外"心字底"的中心必须和字的上部结构中心在一条直线上，以"思"、"惠"两字为例，其字底中心与上部中心合一，不偏不倚。
	皿字底	尽	"皿字底"书写时平稳端正依然是第一要义。此外还须注意四小短竖的方向变化，末笔横不宜写得过长。
	木字底	乐	"木字底"作为字底，支撑了整个字的上部分。写时须写挺直，竖笔要与上部结构的中心相吻合。
	寸字底	专	"寸字底"起托底作用，不宜写得过长。最后一笔横要在整个字底的偏上位置，重心上移，疏密处理要得当。

范　字	笔　法	临　写	临写要诀
	示字底	禁	"示字底"的书写要横平竖直，竖笔成为整个字的中心线，左右两点弧度一致，收笔位置要高于中间竖笔。
	左偏旁 弓字旁	强	"弓字旁"书写时须注意转笔的流畅自然，不迟涩，一气呵成。此外偏旁不宜写窄，末端收笔明显低于右部分。
	木字旁	极 相	"木字旁"在《峄山碑》中写法统一。首先以竖笔为中线，在左右严格对称的前提下，根据不同结字（左右、左中右）来安排偏旁的宽窄及上下两部分的大小比例关系。其次下方两笔弧中带直，书写时亦须把握分寸。
	禾字旁	称 利	"禾字旁"在《峄山碑》中写法统一。首先在以竖笔为中心的左右对称前提下，根据单字结构来安排偏旁的长短宽窄比例。其次首笔不可过于外抛，不能给人视觉上有脱离单字之感。下方对称两笔如同"木字旁"，亦弧中带直。
	单人旁 "单人旁"写法统一，但有两种不同的表现形式。以"伐"、"作"二字为例，进行分析。	伐	"伐"字"单人旁"首笔呈"外拓"笔势，书写时须注意，但亦要掌握好分寸，偏旁作为一个有机整体，起笔不可过于外抛。

偏旁部首

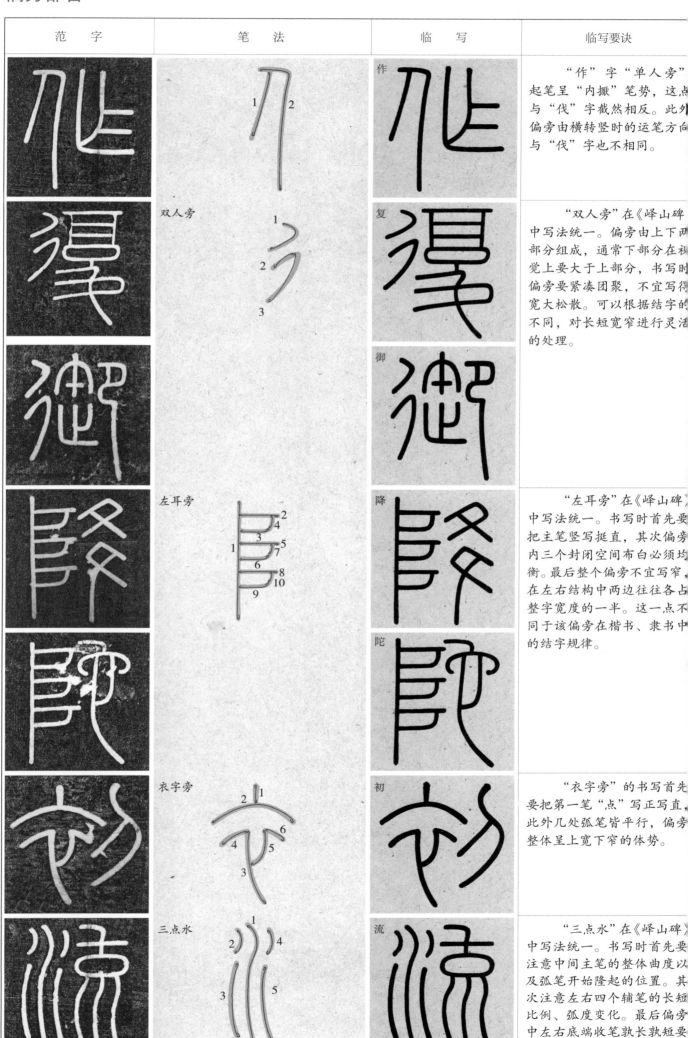

范　字	笔　法	临　写	临写要诀
	单人旁	作	"作"字"单人旁"起笔呈"内撇"笔势，这点与"伐"字截然相反。此外偏旁由横转竖时的运笔方向与"伐"字也不相同。
	双人旁	复	"双人旁"在《峄山碑》中写法统一。偏旁由上下两部分组成，通常下部分在视觉上要大于上部分，书写时偏旁要紧凑团聚，不宜写得宽大松散。可以根据结字的不同，对长短宽窄进行灵活的处理。
		御	
	左耳旁	降	"左耳旁"在《峄山碑》中写法统一。书写时首先要把主笔竖写挺直，其次偏旁内三个封闭空间布白必须均衡。最后整个偏旁不宜写窄，在左右结构中两边往往各占整字宽度的一半。这一点不同于该偏旁在楷书、隶书中的结字规律。
		陀	
	衣字旁	初	"衣字旁"的书写首先要把第一笔"点"写正写直，此外几处弧笔皆平行，偏旁整体呈上宽下窄的体势。
	三点水	流	"三点水"在《峄山碑》中写法统一。书写时首先要注意中间主笔的整体曲度以及弧笔开始隆起的位置。其次注意左右四个辅笔的长短比例、弧度变化。最后偏旁中左右底端收笔孰长孰短要因字而异。

范 字	笔 法	临 写	临写要诀
		灭	
	火字旁	灾	"火字旁"书写时注意中间主笔开始左右转笔的位置，不宜写高。此外左右辅笔对称在主笔两侧，自然下垂。
	方字旁	於	"方字旁"在临写时注意上下两部分弧度的协调，用笔做到流畅不迟涩。末端两笔笔势上要保持平行。
	女字旁 "女字旁"写法统一，但有两种不同的表现形式。以"始"、"如"二字为例，进行分析。	始	"始"字"女字旁"不宜写窄，往往与右部分在宽度上共同平分整个字。最后一笔垂直而下，不带弧度。
		如	"如"字与"始"字的不同主要体现在末笔的用笔取势上。前者以竖笔收，后者则以弧笔内收。
	王字旁	理	"王字旁"在书写时首先做到横平竖直，其次偏旁不宜过宽，高度上应与右边结构错开，避免呆板。
	言字旁	诵	"言字旁"在书写时主要遵循篆书左右对称的法则。整个偏旁没有向外舒展的笔画，整体呈长方形。

偏旁部首

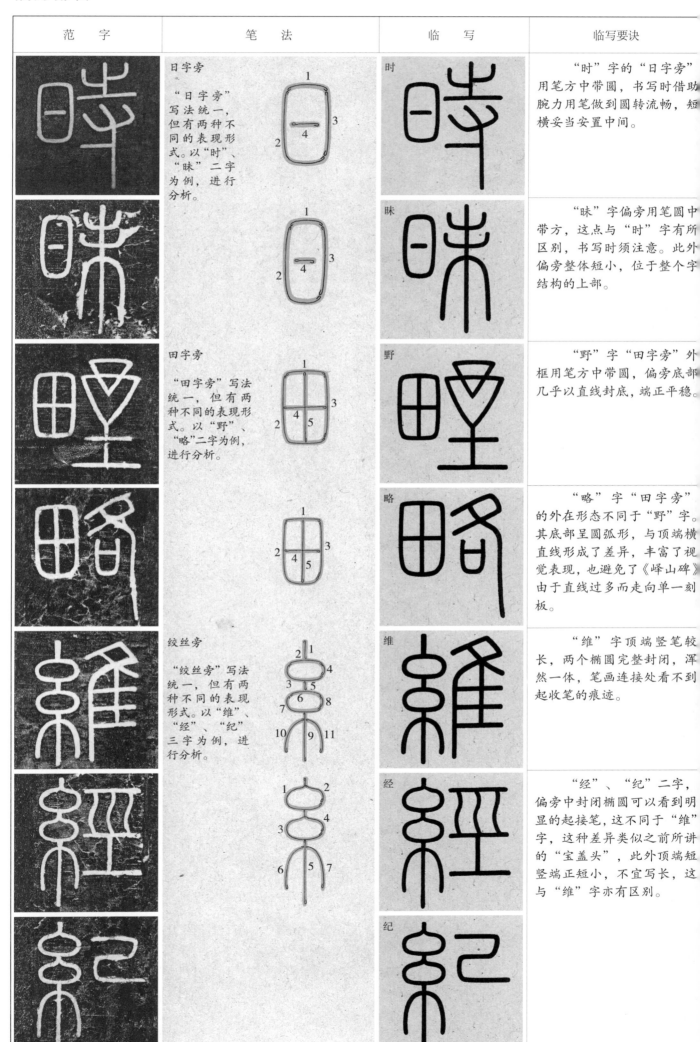

范　字	笔　法	临　写	临写要诀
	日字旁 "日字旁"写法统一，但有两种不同的表现形式。以"时"、"昧"二字为例，进行分析。	时	"时"字的"日字旁"用笔方中带圆，书写时借助腕力用笔做到圆转流畅，短横妥当安置中间。
		昧	"昧"字偏旁用笔圆中带方，这点与"时"字有所区别，书写时须注意。此外偏旁整体短小，位于整个字结构的上部。
	田字旁 "田字旁"写法统一，但有两种不同的表现形式。以"野"、"略"二字为例，进行分析。	野	"野"字"田字旁"外框用笔方中带圆，偏旁底部几乎以直线封底，端正平稳。
		略	"略"字"田字旁"的外在形态不同于"野"字。其底部呈圆弧形，与顶端横直线形成了差异，丰富了视觉表现，也避免了《峄山碑》由于直线过多而走向单一刻板。
	绞丝旁 "绞丝旁"写法统一，但有两种不同的表现形式。以"维"、"经"、"纪"三字为例，进行分析。	维	"维"字顶端竖笔较长，两个椭圆完整封闭，浑然一体，笔画连接处看不到起收笔的痕迹。
		经	"经"、"纪"二字，偏旁中封闭椭圆可以看到明显的起接笔，这不同于"维"字，这种差异类似之前所讲的"宝盖头"，此外顶端短竖端正短小，不宜写长，这与"维"字亦有区别。
		纪	

范　字	笔　法	临　写	临写要诀
	车字旁	巡	"车字旁"书写时首先要把竖笔写挺直，其次中间外框要写端正，最后偏旁往往与字的右部结构等高。
	黑字旁	黔	"黑字旁"由多个对称弧笔构成，书写时布局要匀称、不局促。此外，偏旁笔画众多，写时不宜狭长。
	走字旁	起	"走字旁"由上下两部分组成，下部在高度上要略高于上部。书写时上下中心线要对齐，整字方可平稳。
	走之旁 "走之旁"写法统一，但有两种不同的表现形式。以"远"、"道"、"追"三字为例，进行分析。	远	"远"、"道"两字从外观上看都是左右结构。"走之旁"不宜写窄，占整字宽度的近乎一半。中间竖笔成为整个偏旁的中心，书写时要以此为据，做到布局匀称。
		道	
		追	"追"字从外观上看属于半包围结构。"走之旁"不同于上述两字主要体现在最后一笔横的长短处理上。
	右偏旁 立刀旁	刻	"立刀旁"在《峄山碑》中写法统一。短而小，往往居于字的右部上方，根据情况，偏旁的起笔往往与左边结构最顶端错开（略高或略低），从而增加了结字的趣味性。

偏旁部首

范　字	笔　法	临　写	临写要诀
		制	
	反文旁 	数	"反文旁"在《峄山碑》中写法统一。书写时根据结字的具体情况来安排偏旁的长短宽窄。末笔略微右斜，但不可过于右抛，以免造成笔画在视觉上有脱离整字之感。
		攸	
	斤字旁 	斯	"斤字旁"主要由两弧笔组成，书写时注意两笔的长度以及笔势的变化，不可雷同，此外偏旁不宜写宽。
	右耳旁 	邦	"右耳旁"书写时要把顶部封闭的椭圆写端正，这是第一要义，其次"口"、"巴"两者的中心线要吻合。
	力字旁 "力字旁"写法统一，但有两种不同的表现形式。以"功"、"动"二字为例，进行分析。 	功	"功"字"力字旁"书写难度主要体现在长撇中多处的转笔以及左右两边严谨的对称上。另外偏旁是该字的主体，撑起了左边"工"部。
		动	"动"字"力字旁"作为右偏旁，紧紧附着主体左部分，满足了结字标准中通常所讲的偏旁部首占整字宽度的三分之一原则。

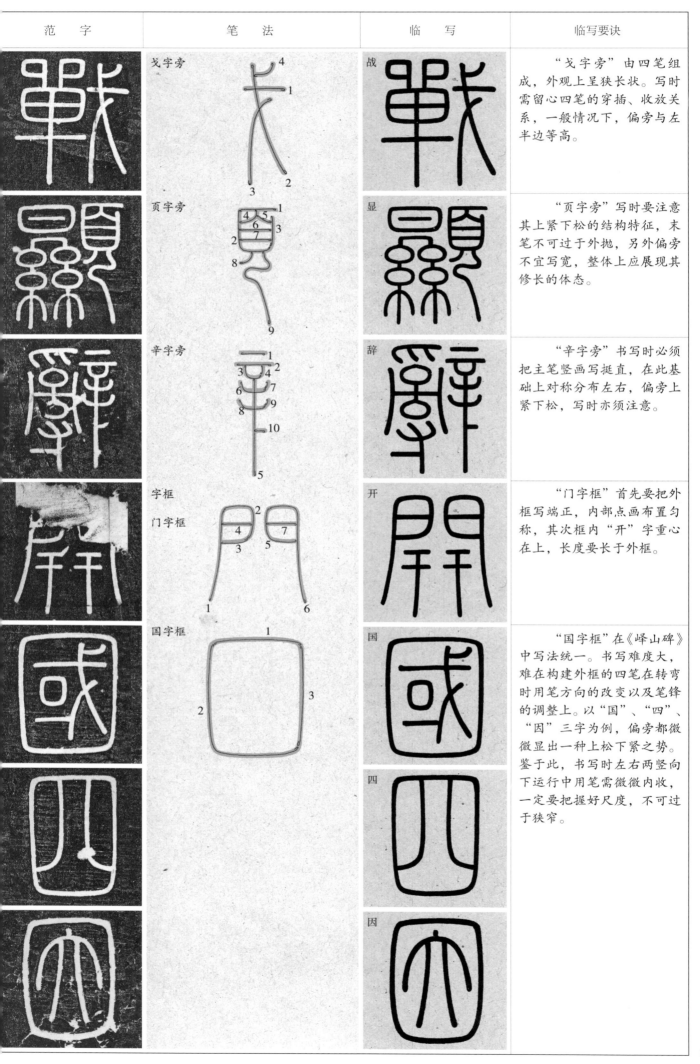

范　字	笔　法	临　写	临写要诀
	戈字旁	战	"戈字旁"由四笔组成，外观上呈狭长状。写时需留心四笔的穿插、收放关系，一般情况下，偏旁与左半边等高。
	页字旁	显	"页字旁"写时要注意其上紧下松的结构特征，末笔不可过于外抛，另外偏旁不宜写宽，整体上应展现其修长的体态。
	辛字旁	辞	"辛字旁"书写时必须把主笔竖画写挺直，在此基础上对称分布左右，偏旁上紧下松，写时亦须注意。
	字框 门字框	开	"门字框"首先要把外框写端正，内部点画布置匀称，其次框内"开"字重心在上，长度要长于外框。
	国字框	国 四 因	"国字框"在《峄山碑》中写法统一。书写难度大，难在构建外框的四笔在转弯时用笔方向的改变以及笔锋的调整上。以"国"、"四"、"因"三字为例，偏旁都微微显出一种上松下紧之势。鉴于此，书写时左右两竖向下运行中用笔需微微内收，一定要把握好尺度，不可过于狭窄。

临创范例

一、集字

书法学习中经常会涉及『集字』一词，所谓的『集字』是书法学习由临摹进入创作的过渡阶段，作为传统书法的学习，不可以忽视这一过程。『集字』的意义一方面可以引导创作，同时也可以通过『集字』去强化自己对碑帖的认识，从而进一步提高临摹水平。

『集字』创作通常先把书写的内容确定好，然后根据所要依托的碑帖，在其中查找所需的文字。若碑帖中存有该字，则可直接拿来用到自己的作品中，但若碑帖中没有此字，则可从中寻找与所需的字相近的字或构件，组合在一起。再若碰到生僻的字，没有可效仿时，就要查字典或发挥自己的创造力，根据自己临摹时对该碑帖的理解去衍生新的字形。

对于《峄山刻石》的集字训练，也是如此。

集字素材：晓带轻烟间杏花，晚凝深翠拂平沙。长条别有风流处，密映钱塘苏小家。（寇准柳诗）

原碑已有的字

（长） （有）

（家） （流）

可以参考的偏旁

（时）日字旁　（巡）车字旁　（灾）火字旁

（开）门字框　（莫）草字头　（流）三点水

（亲）宝盖头　（攸）单人旁　（刻）立刀旁

凭临摹经验衍生出的字形结构

带、杏、凝、翠、拂、平、风、处、钱、塘、小

曉帶輕煙間杏花
晚凝深翠拂平沙
長條別有風流處
密映錢塘蘇小家

丙申年王佳寧書

创作前首先根据纸张尺寸、字的大小定好文字内容，留出纸张上下左右边缘后，具体来定字格，对于小篆的创作，字格以长方形为好。

创作分两种：

一、创作风格想有明显的依托对象，那么书写前要把碑帖中有的字查出来，这些字可以直接进入作品，没有则要进行偏旁部首组合、借助工具书来完成。

二、若进行完全意义上的创作则确定好内容，在笔法、字法准确的情况下，大胆发挥想象力进行书写。

晨零顾襟袖以 而辍音考所愿 之遗露翳青松 以空寻敛轻裾

鸣笛流远以清 送怀行云逝而 以祛累寄弱志 情于八遰陶渊

陶渊明《闲情赋》局部一、二

靡宁魂须臾而
之未央愿在裳　发而为泽刷玄　瞻视以闲扬悲

鸣弦神仪妩媚　冒礼之为愆待　愿在衣而为领　带束窈窕之纤

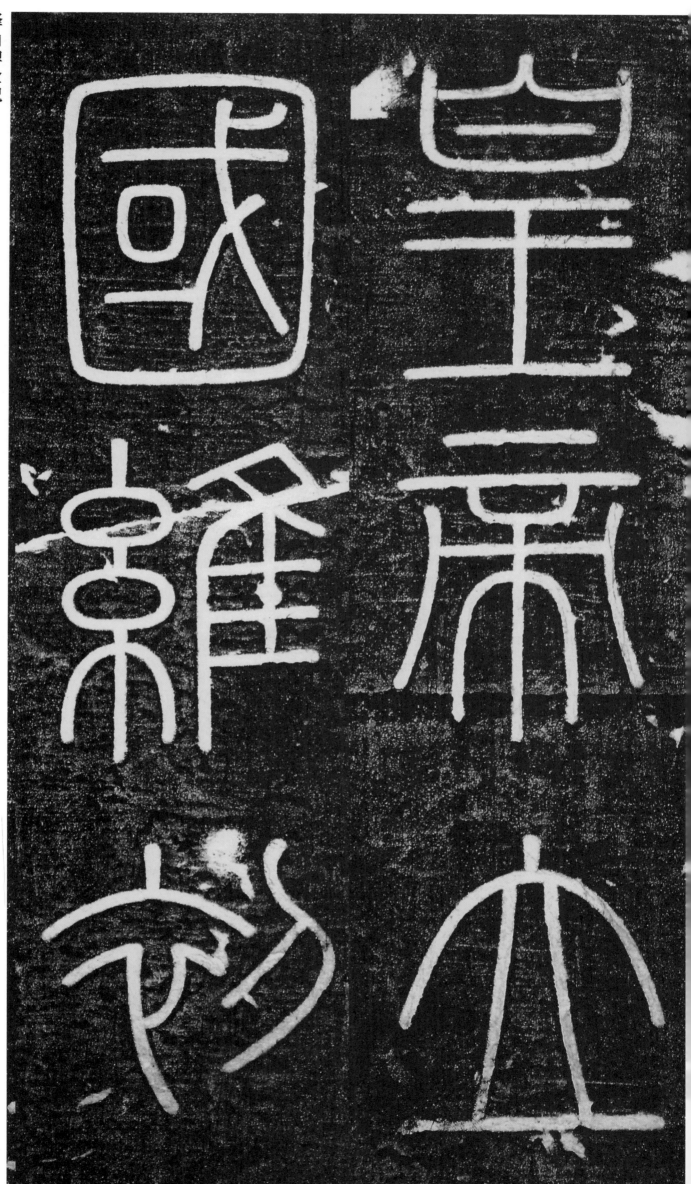

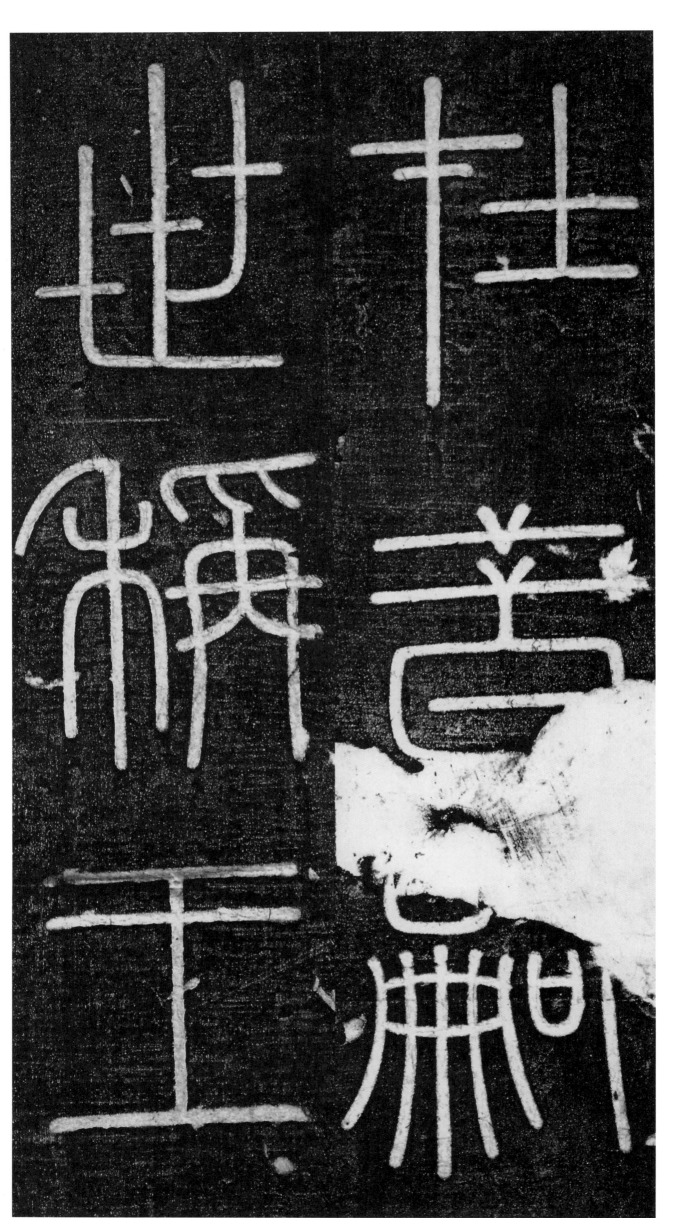

群賢畢至少長咸集此地有崇山峻

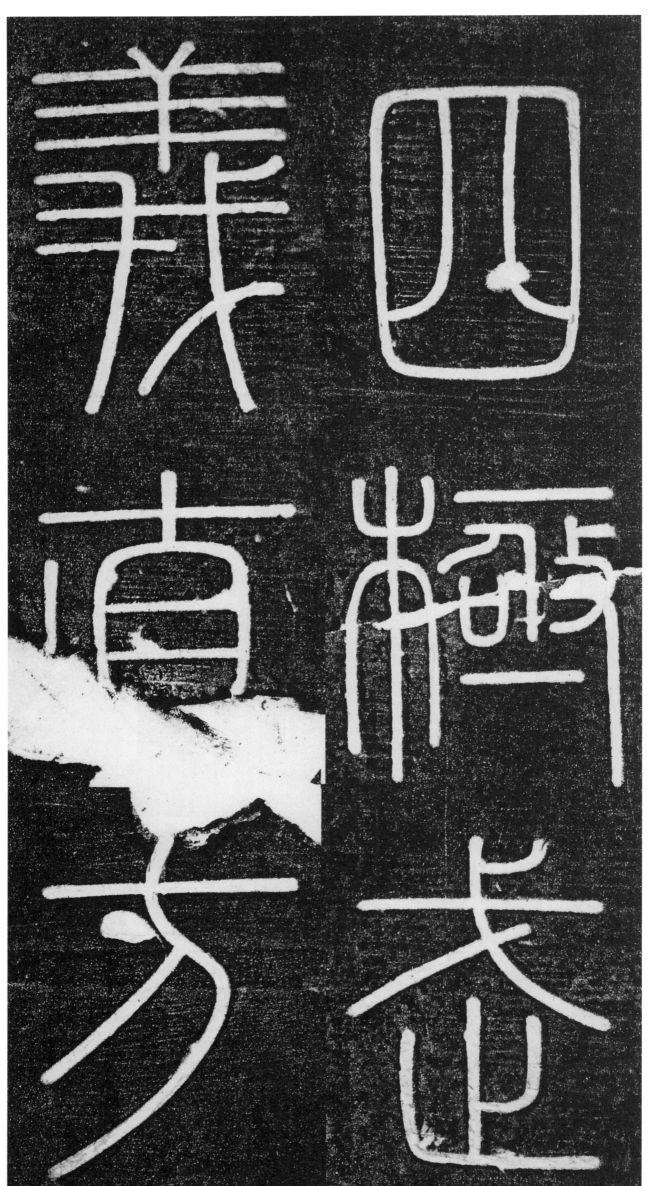

戎

臣

奉

時

經

時

日

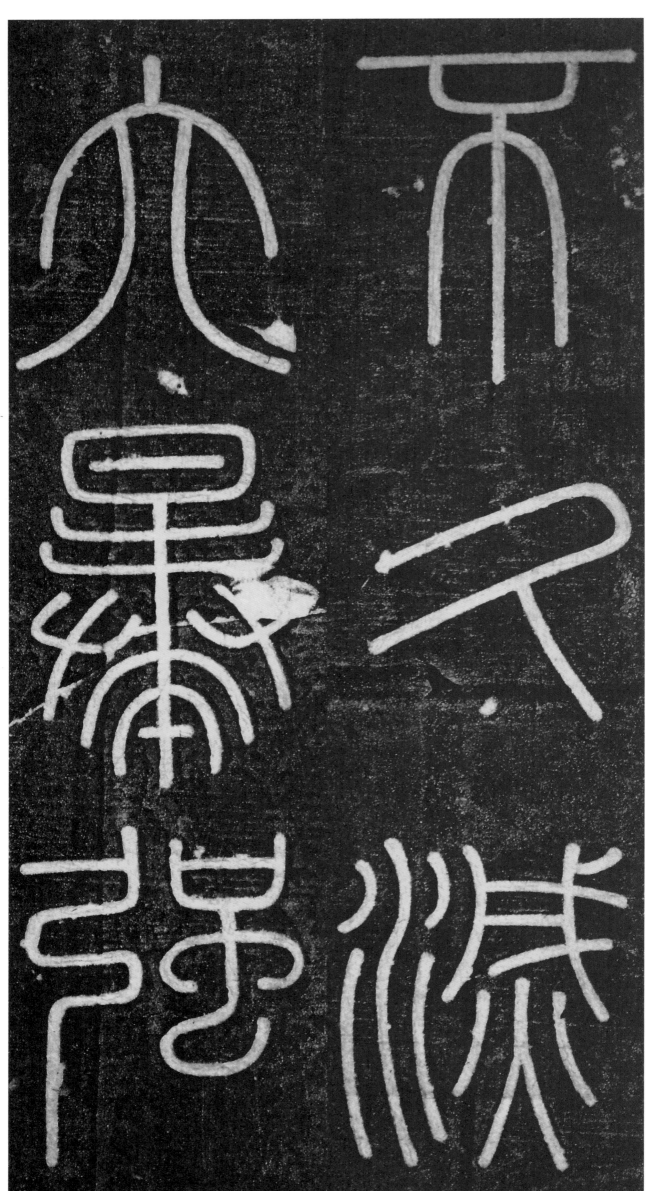

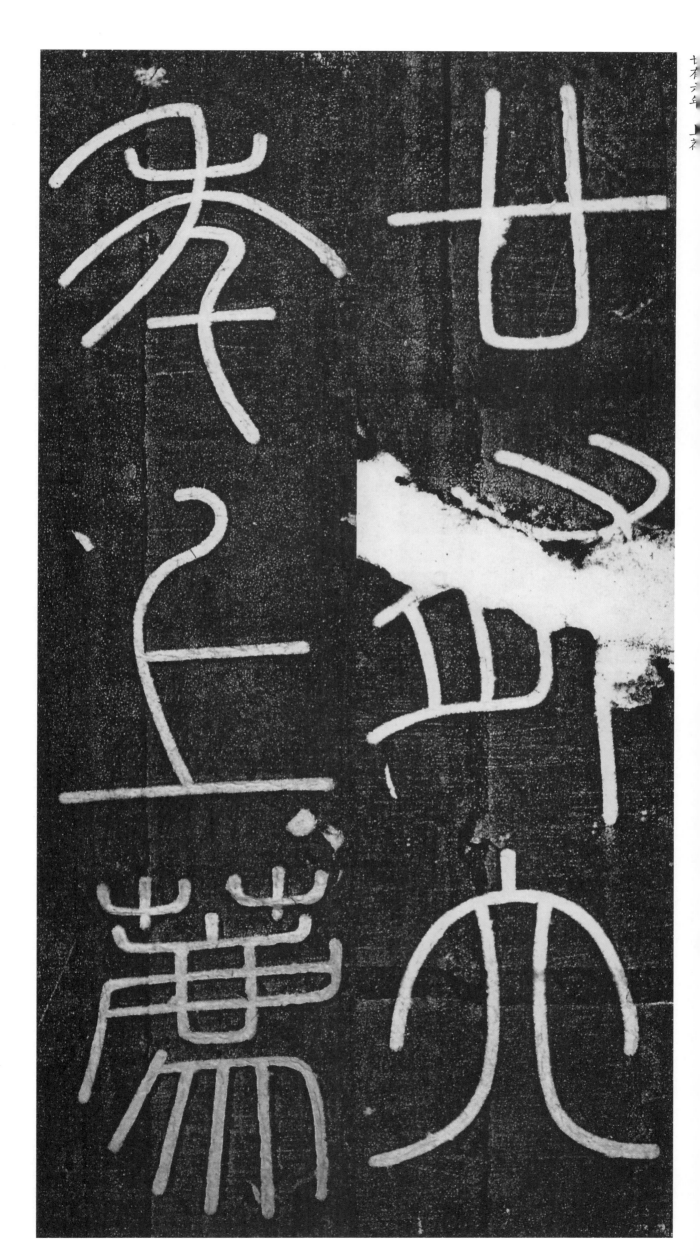

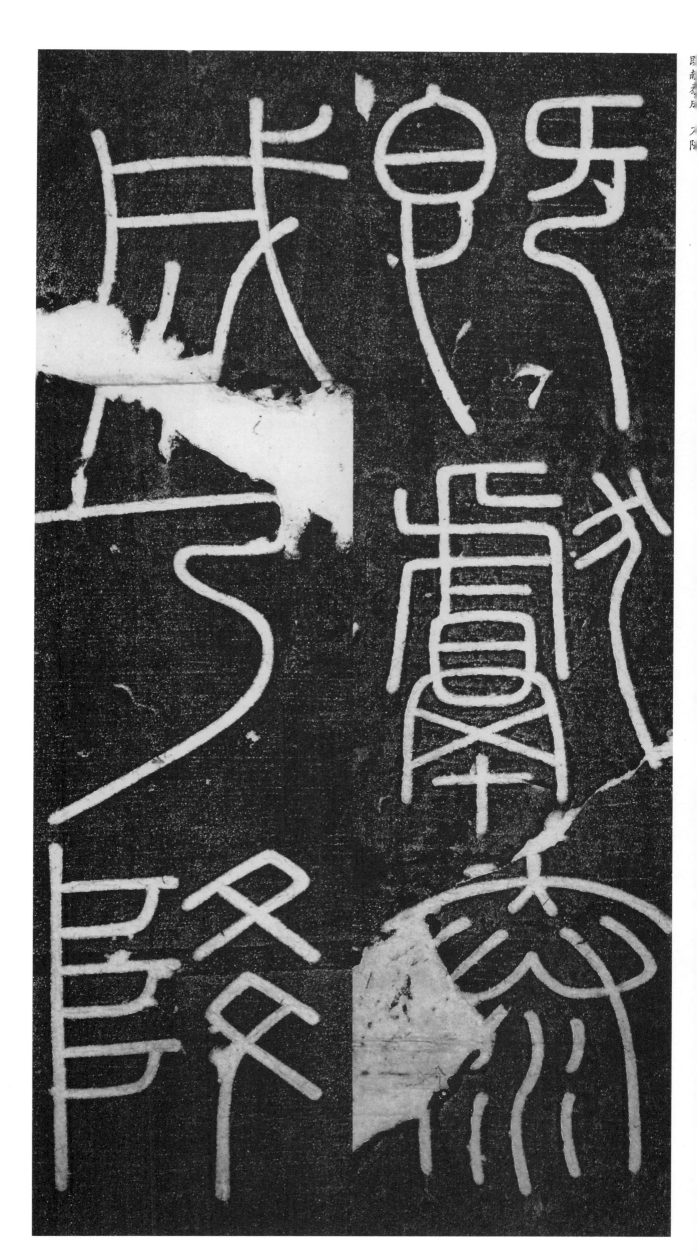

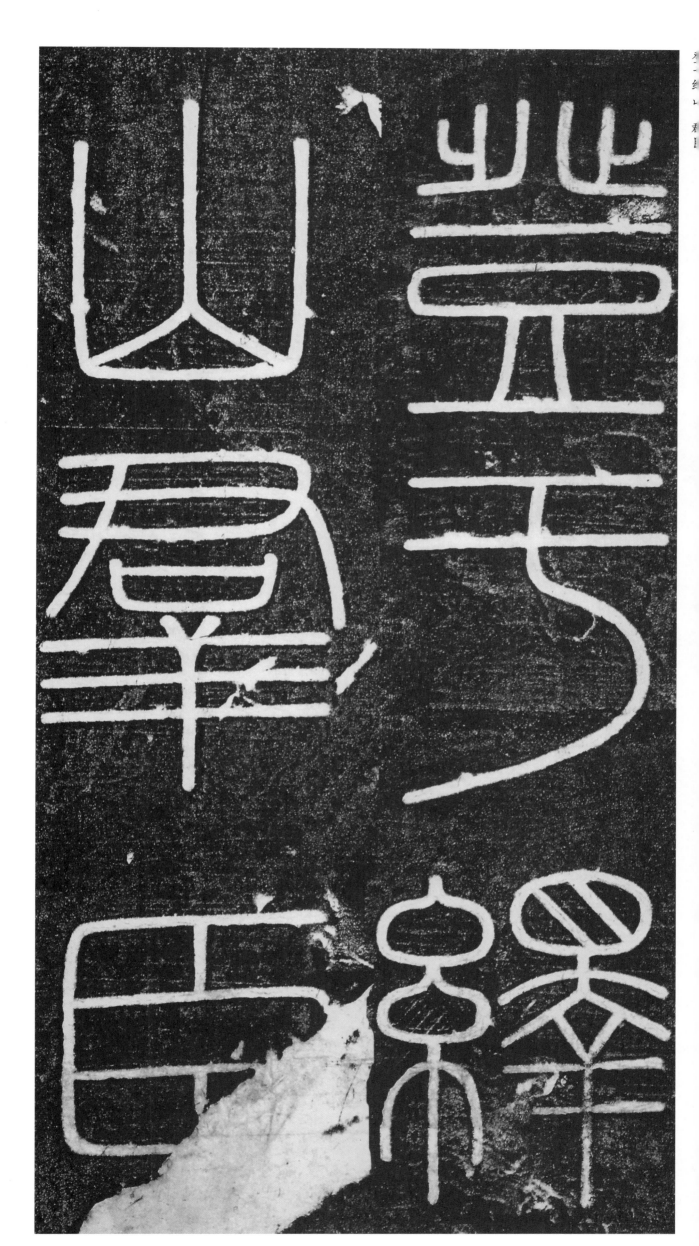

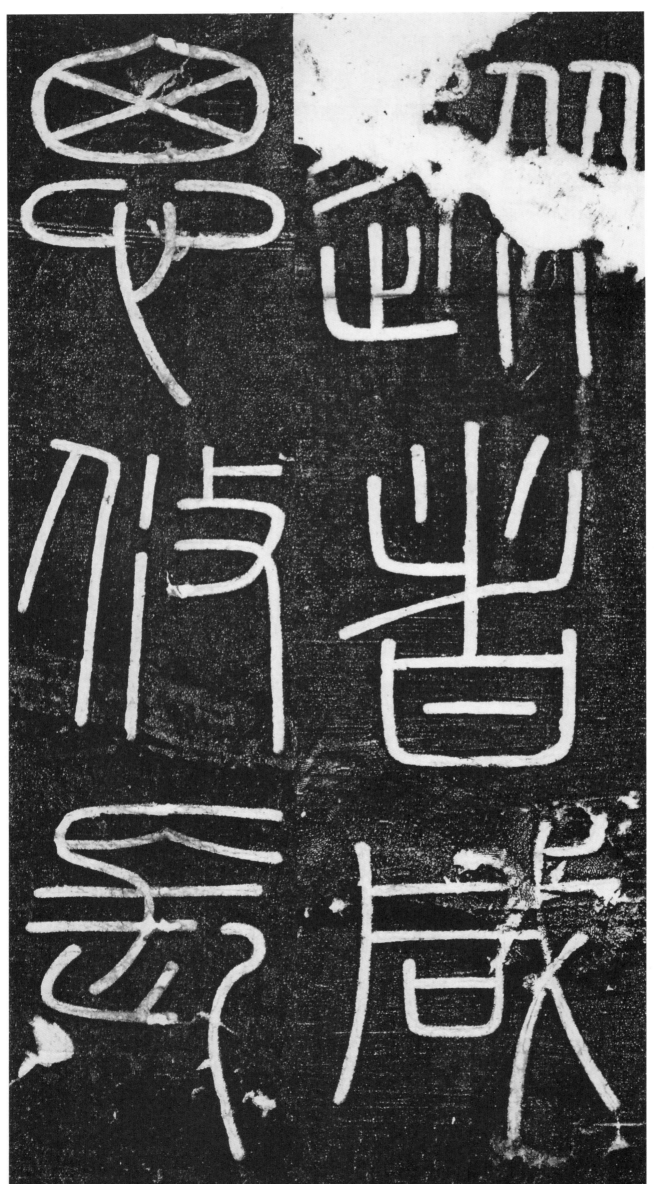

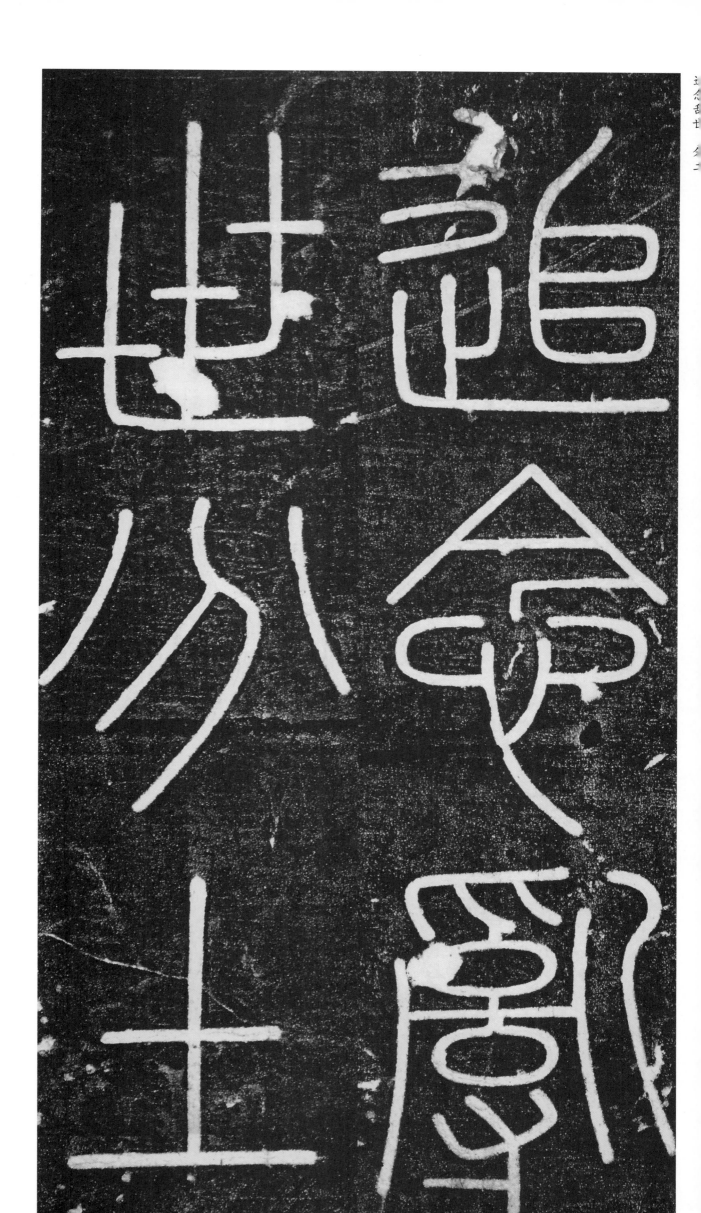

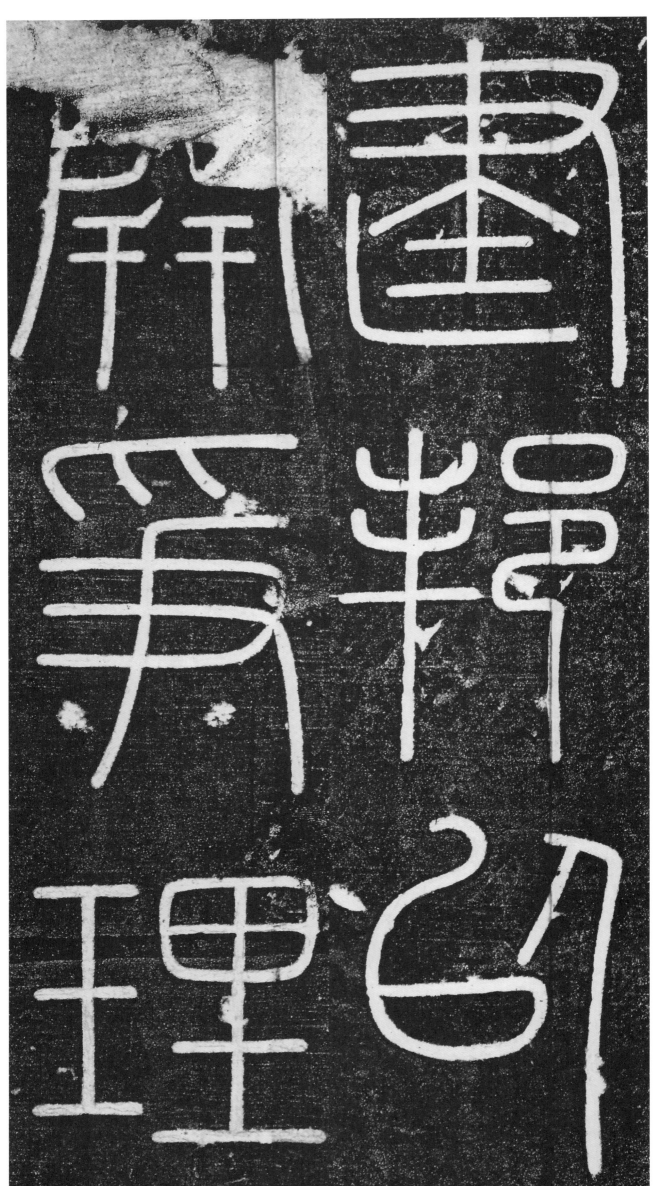

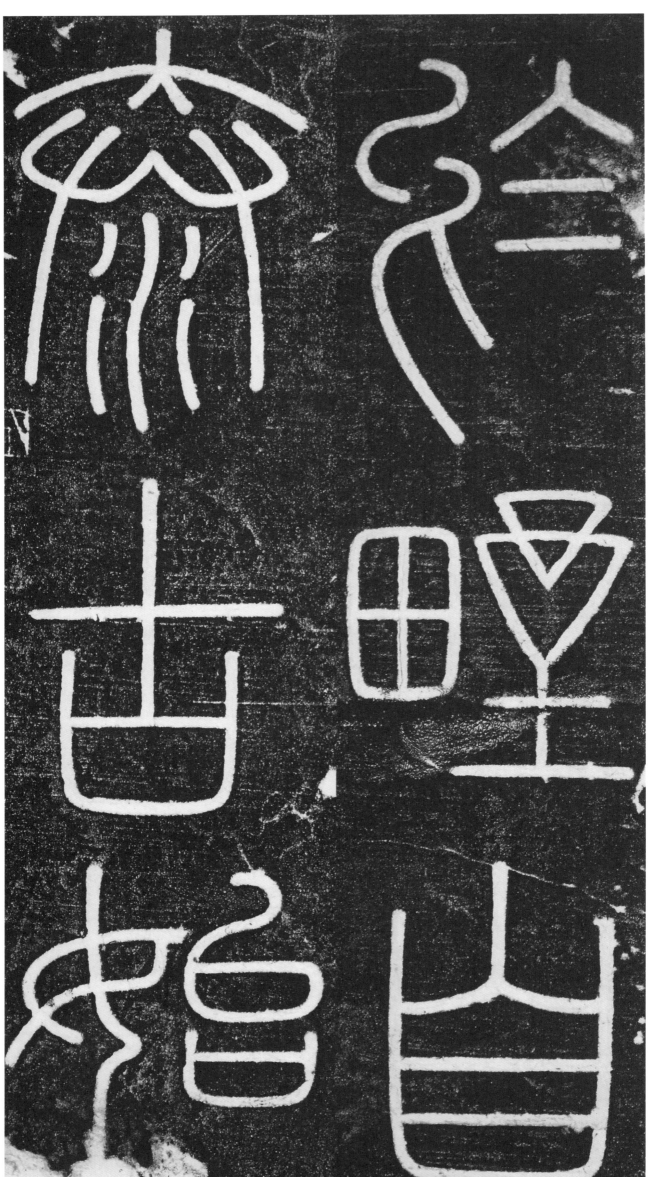

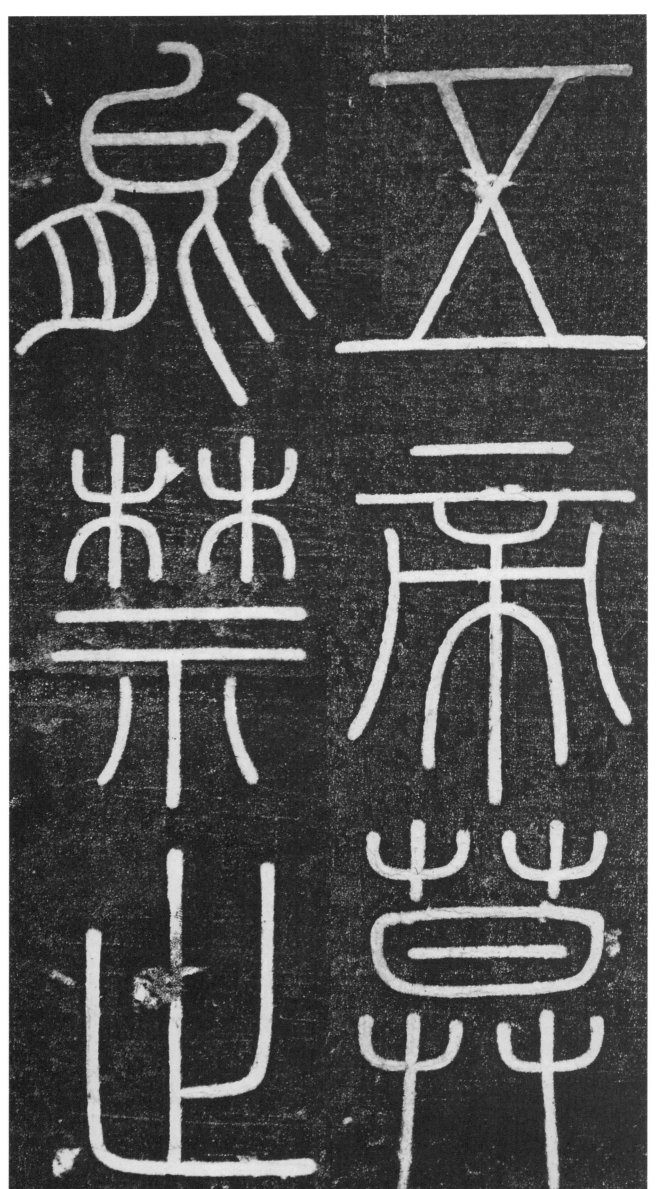

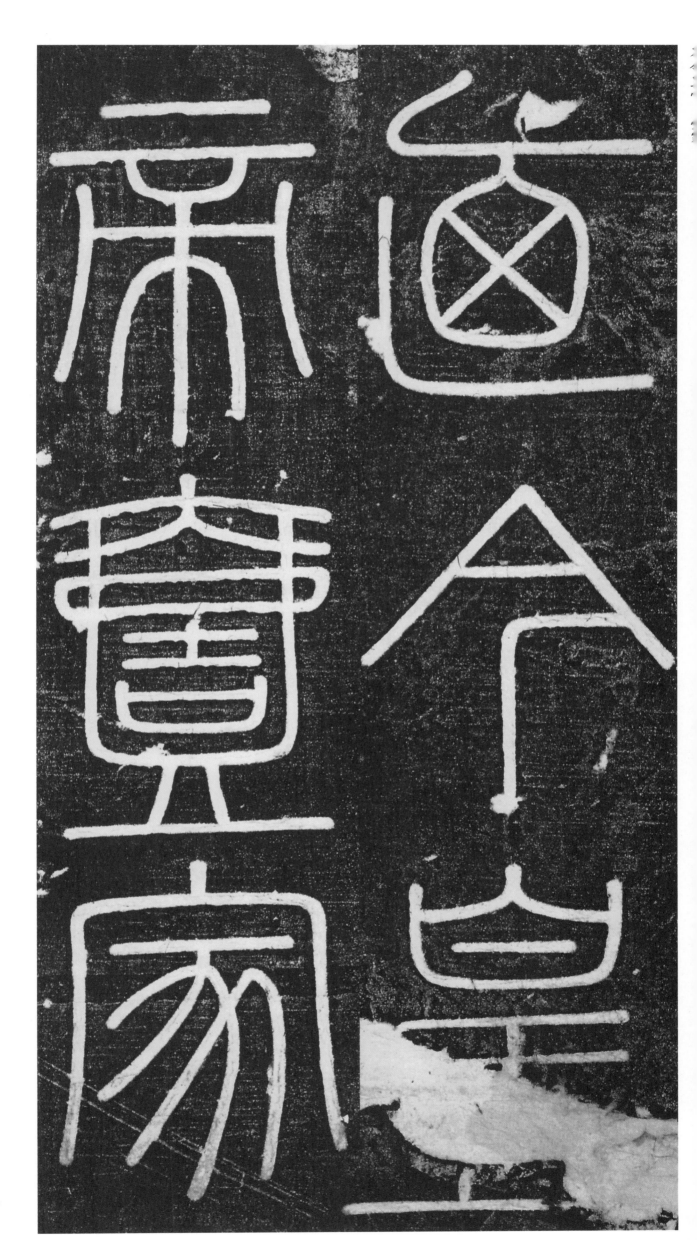

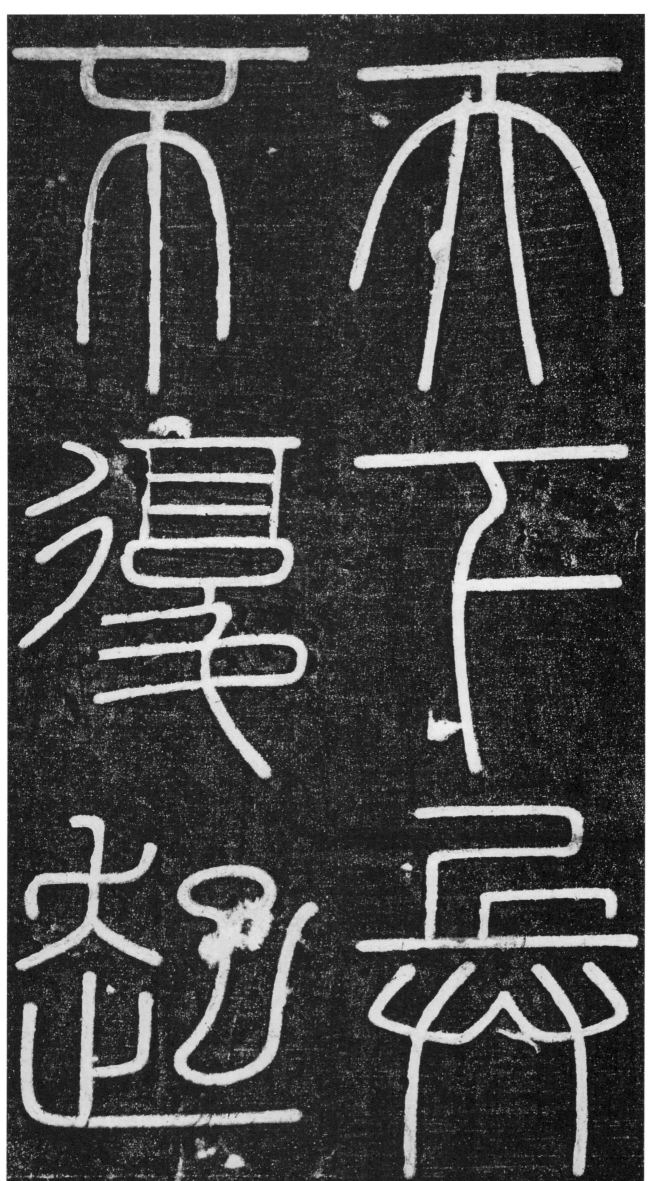

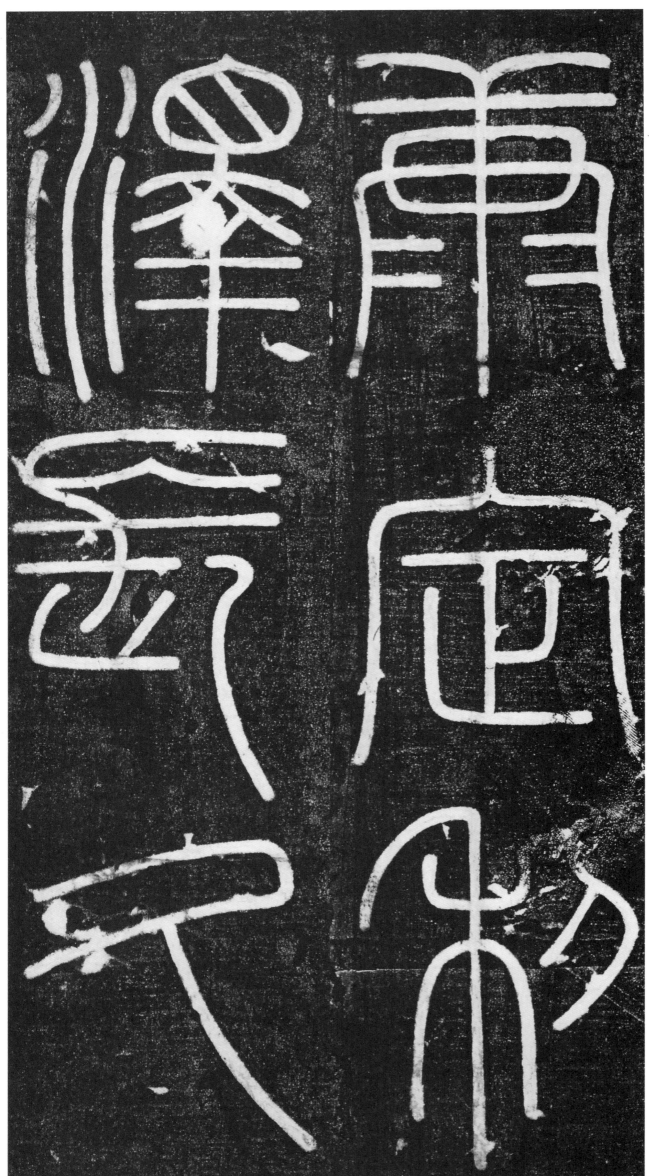

48

羣　略
臣　昭

誦　亂
　　世

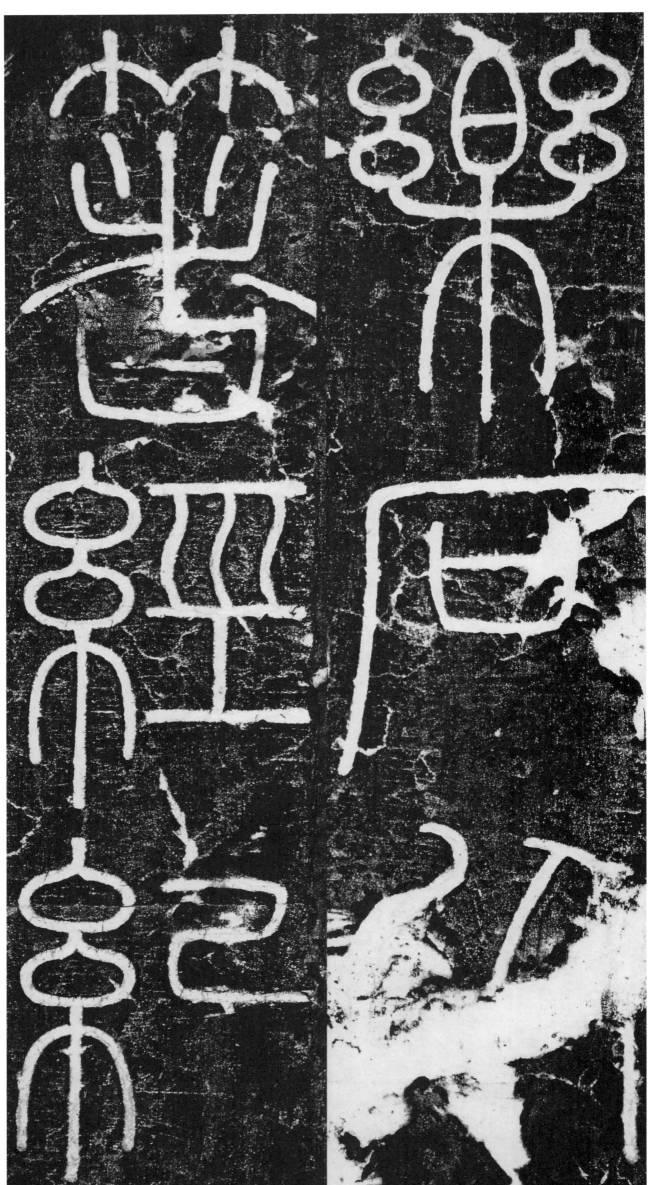

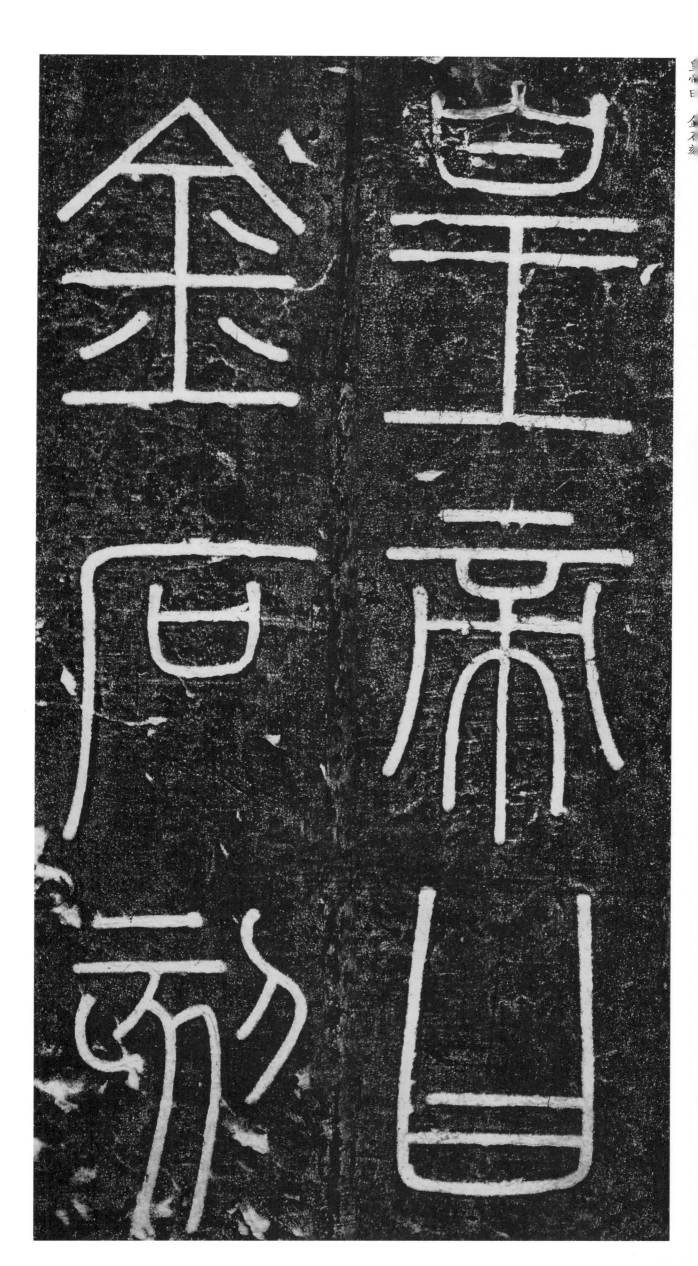

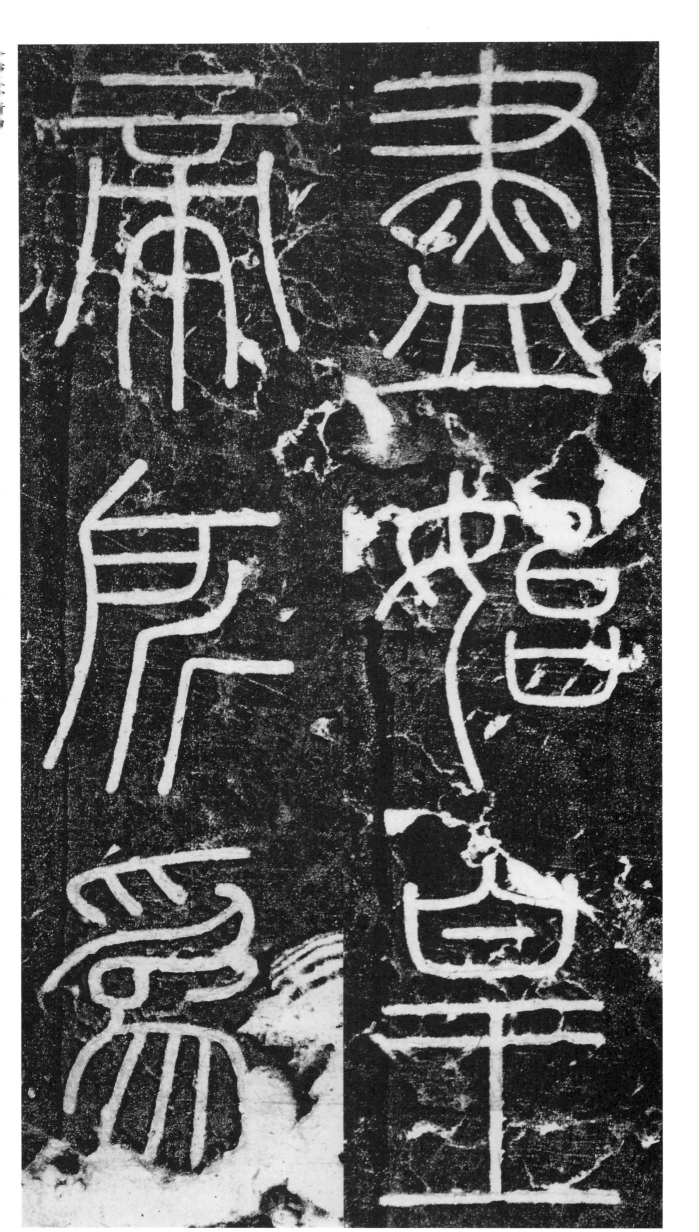

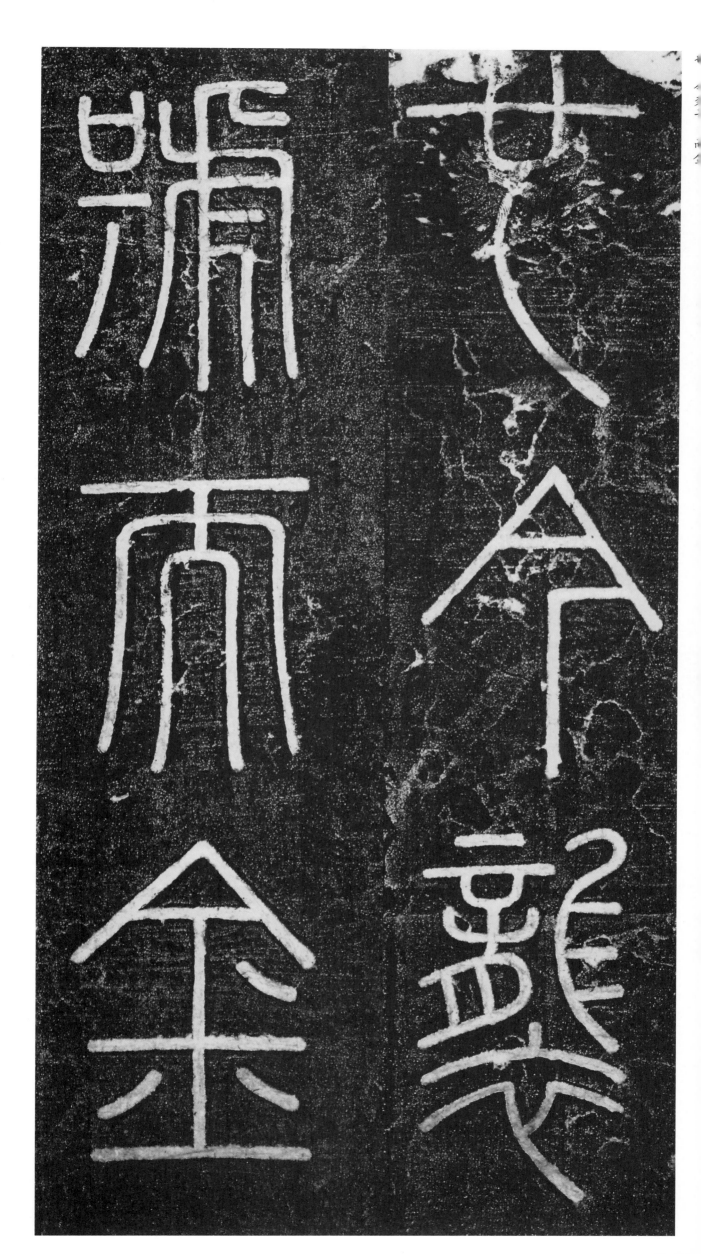

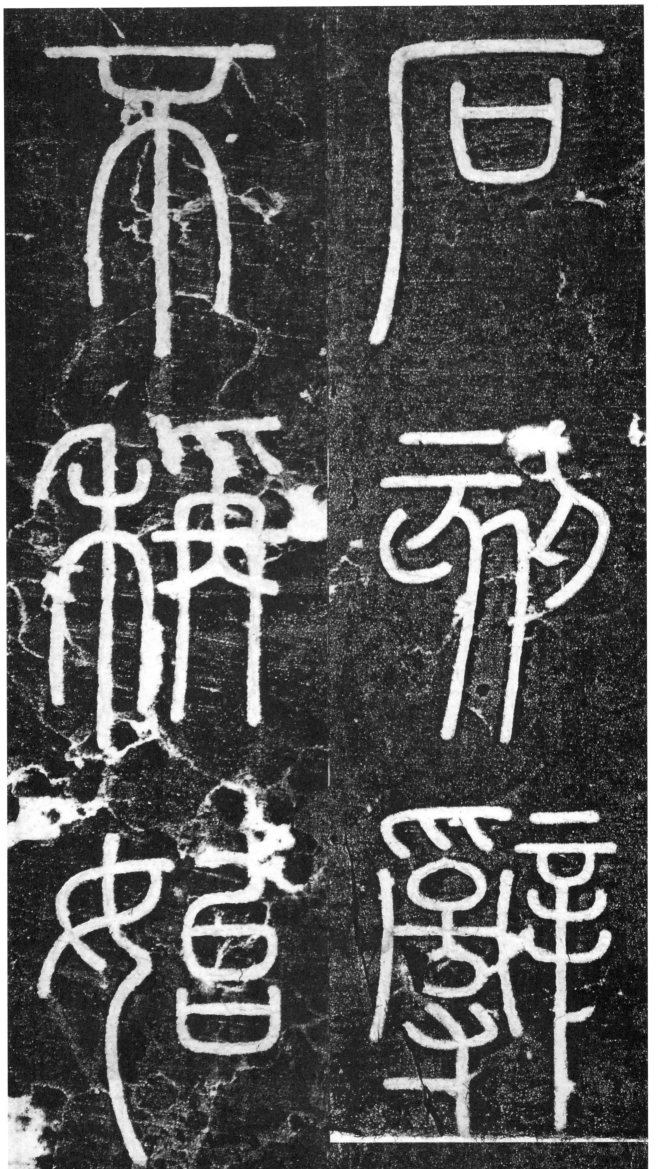

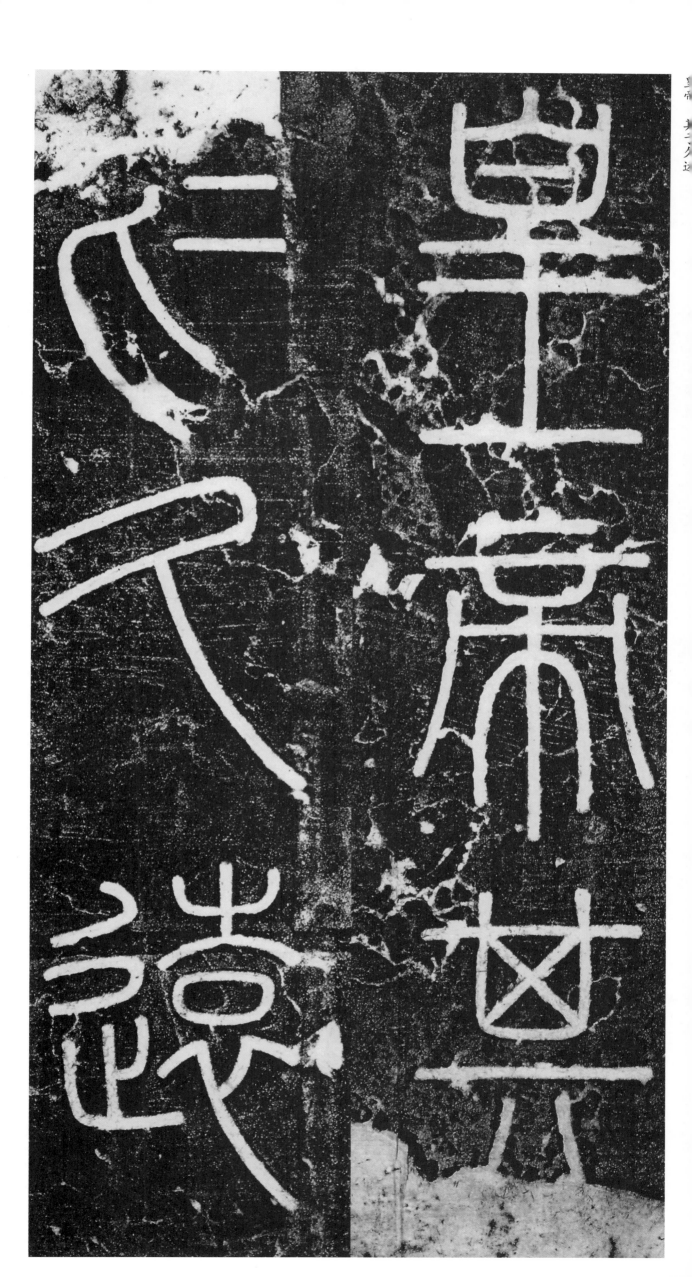

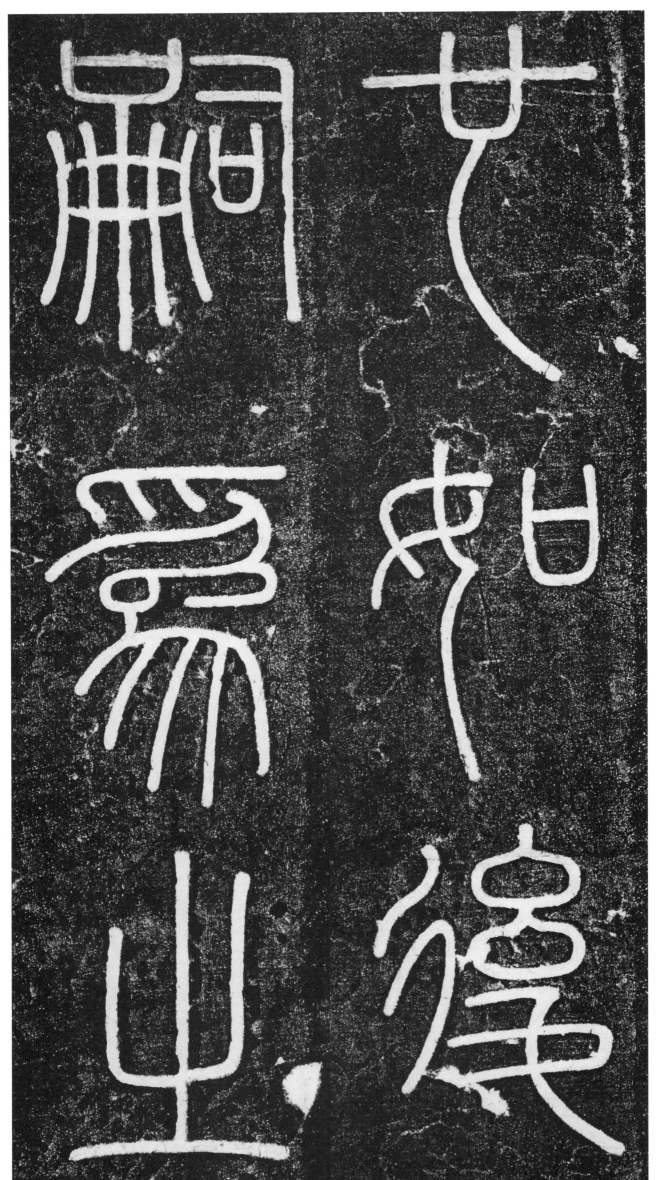

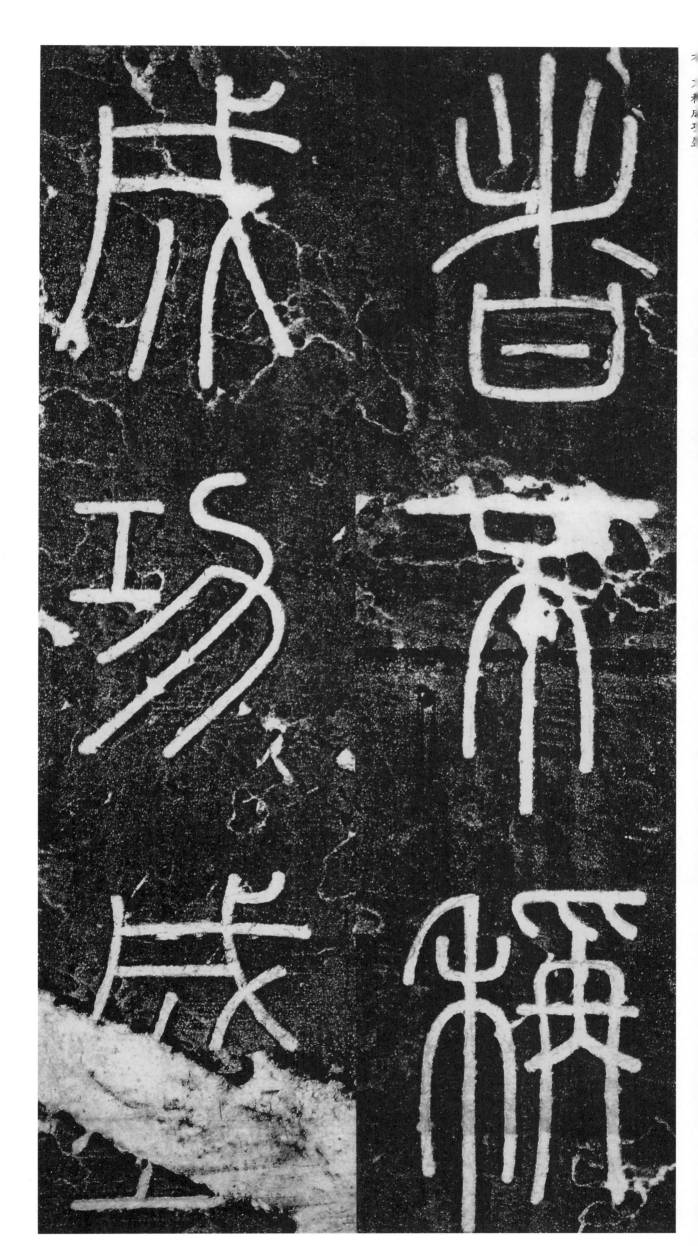

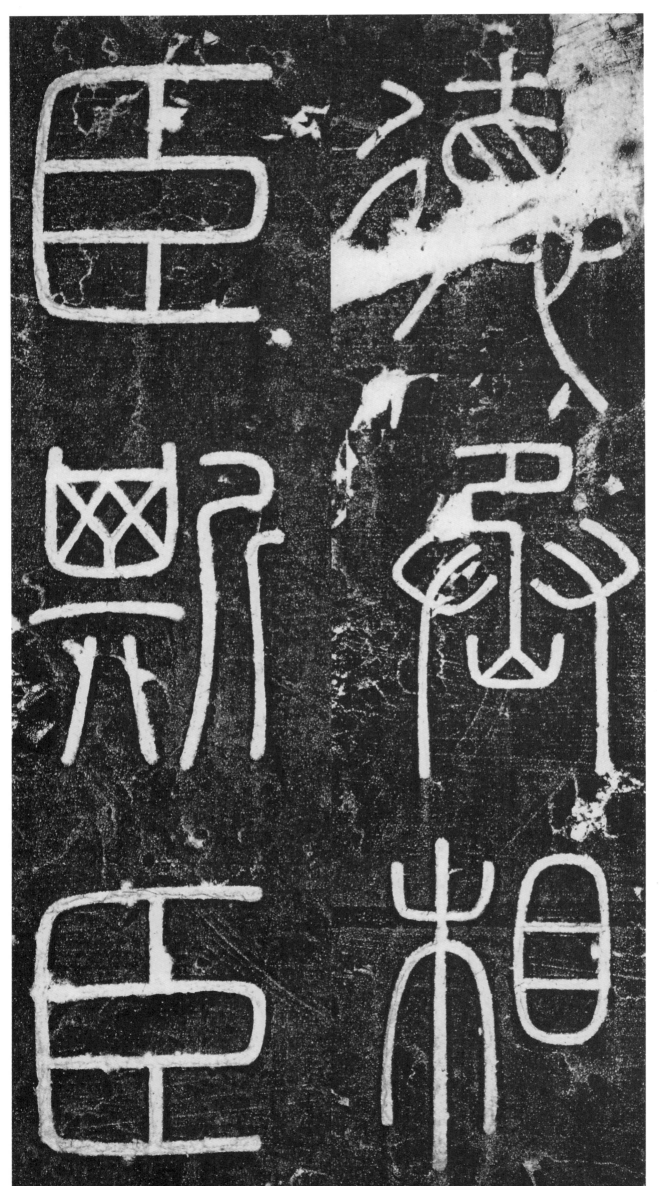

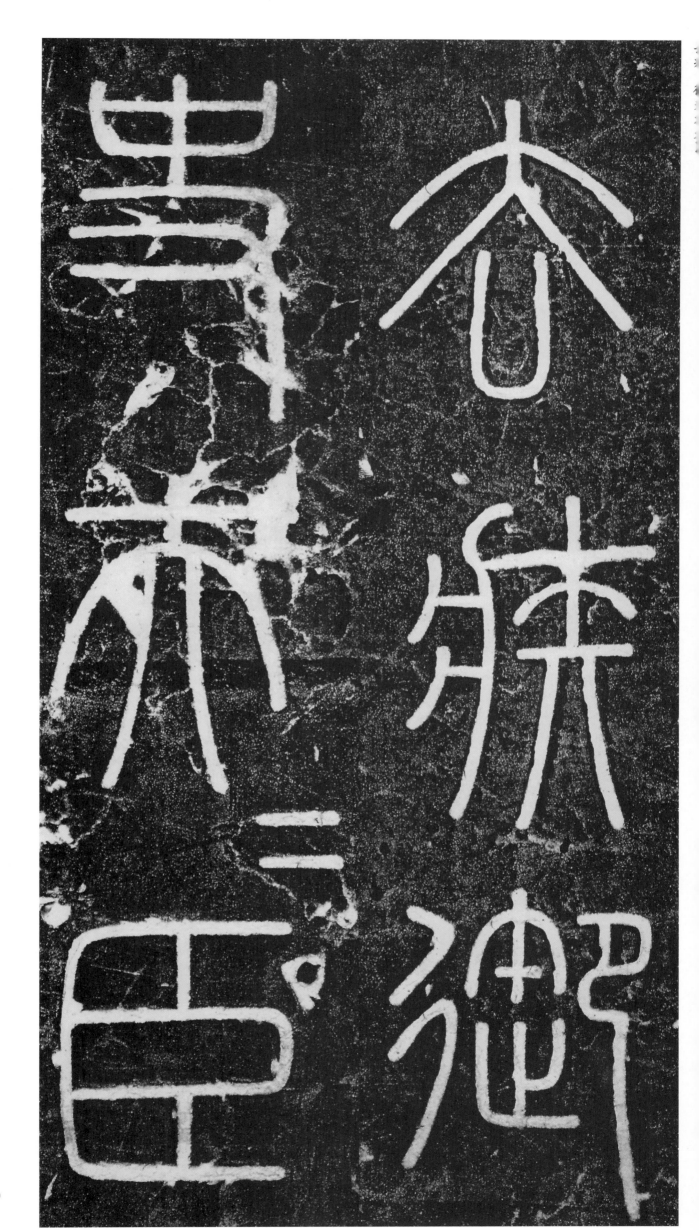

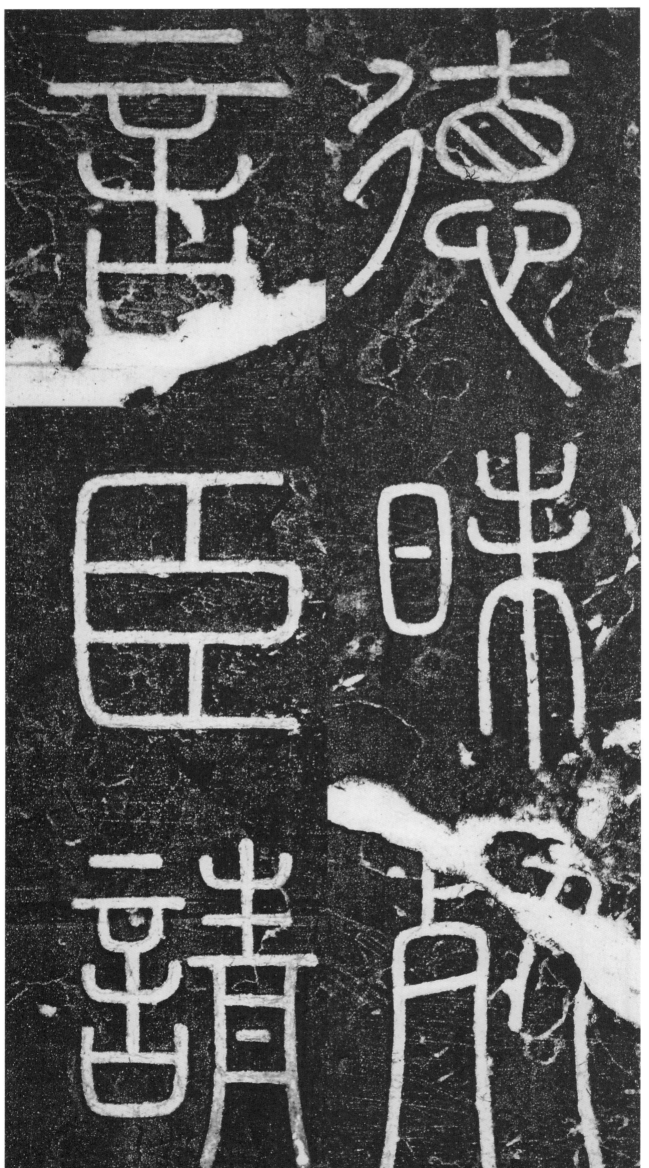

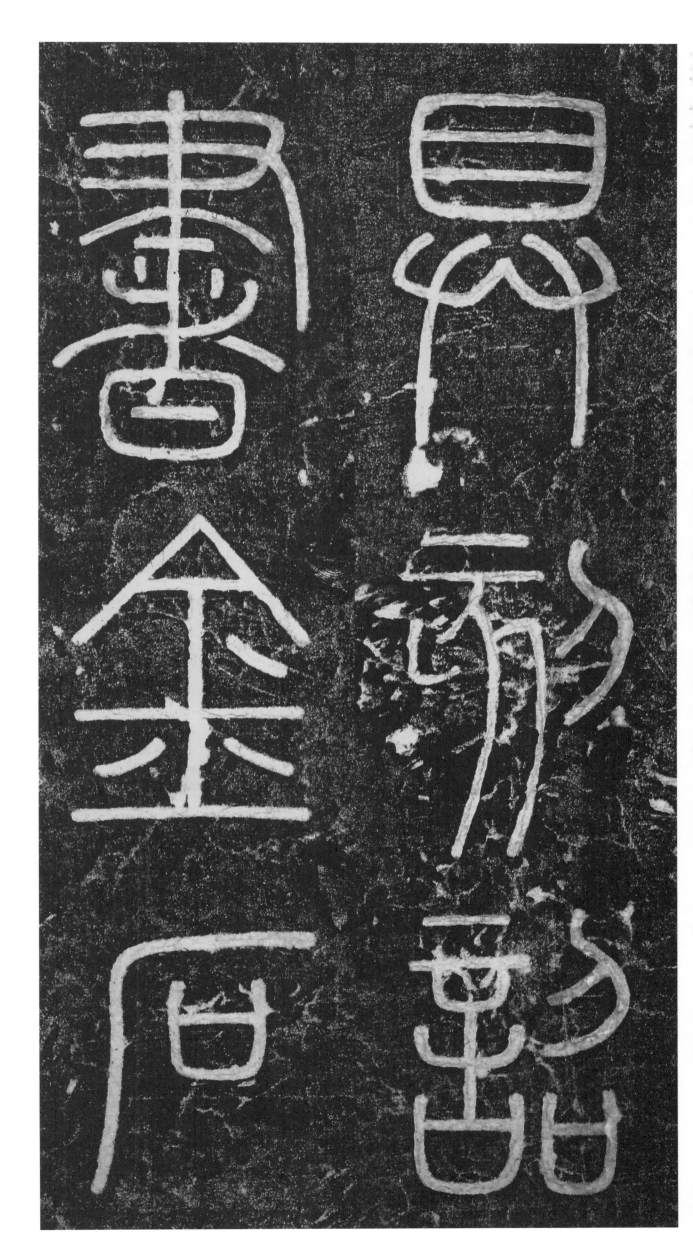

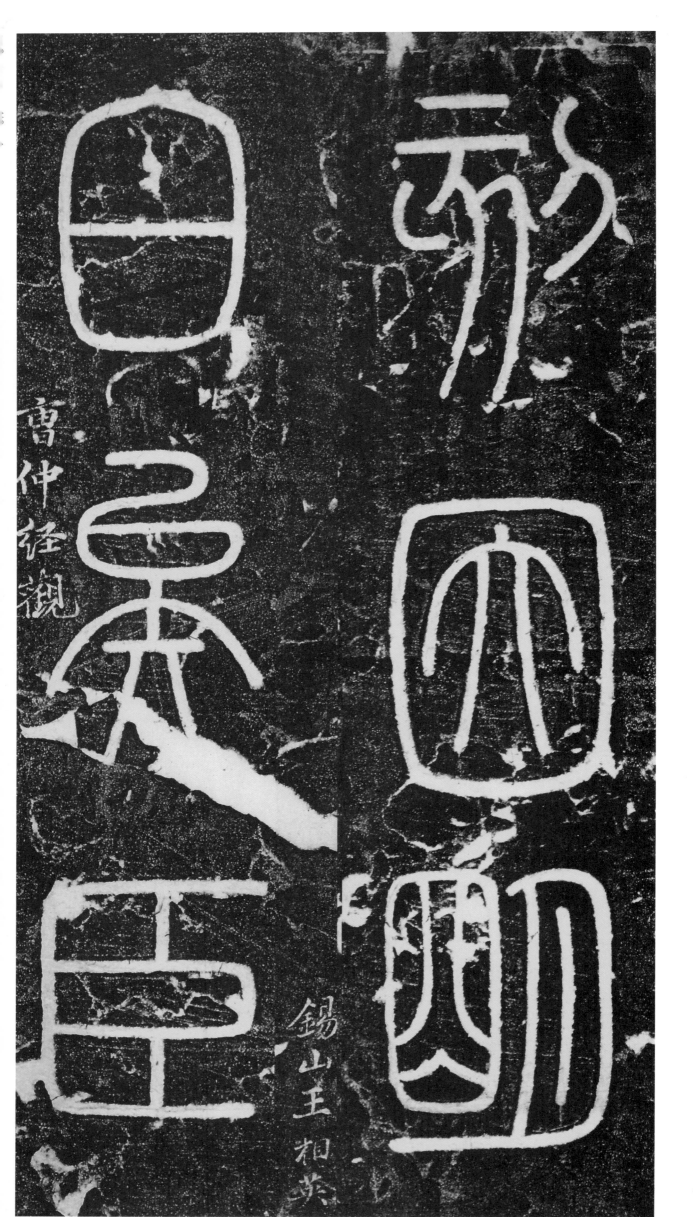

曹仲経観

錫山王相茮